記憶的怪物 The Monster Of Memory 2

MAE

Contents

記憶的怪物
The Monster Of Memory

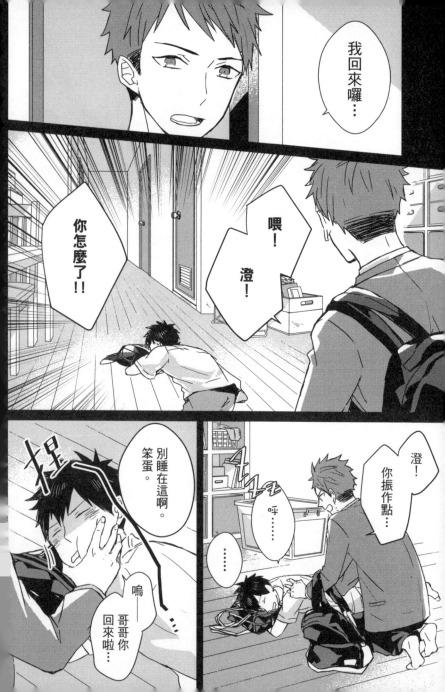

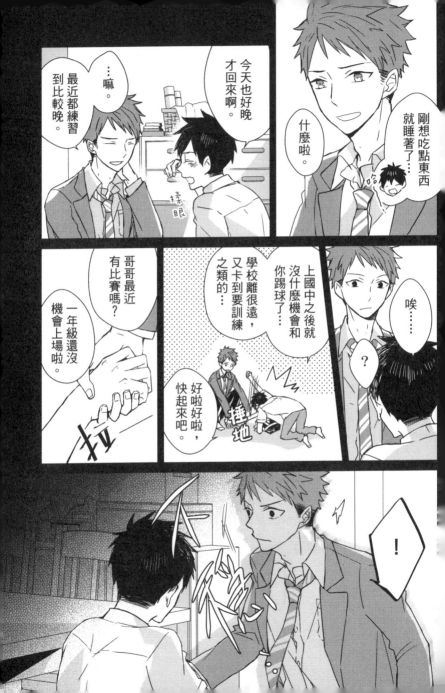

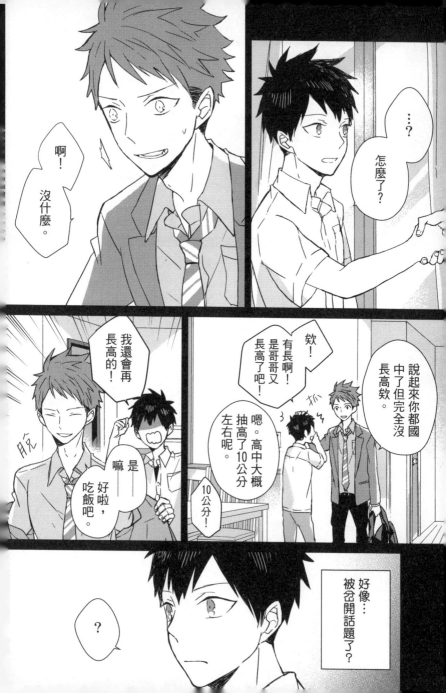

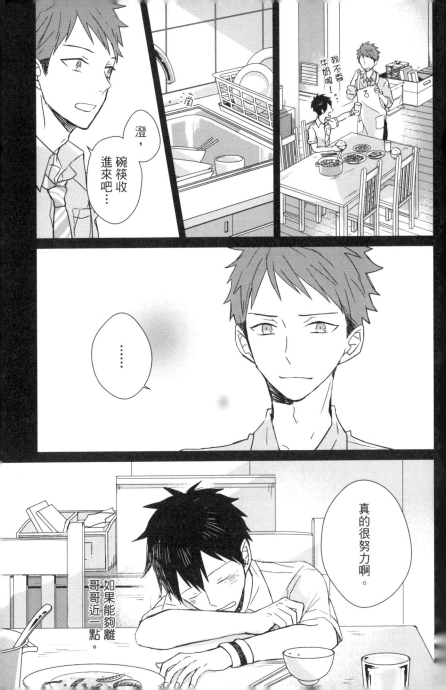

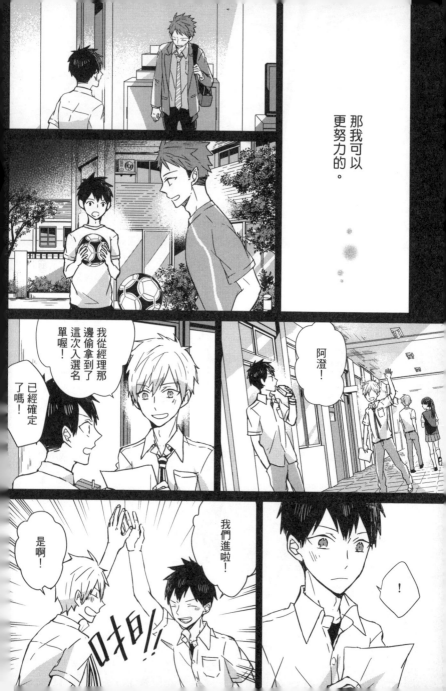

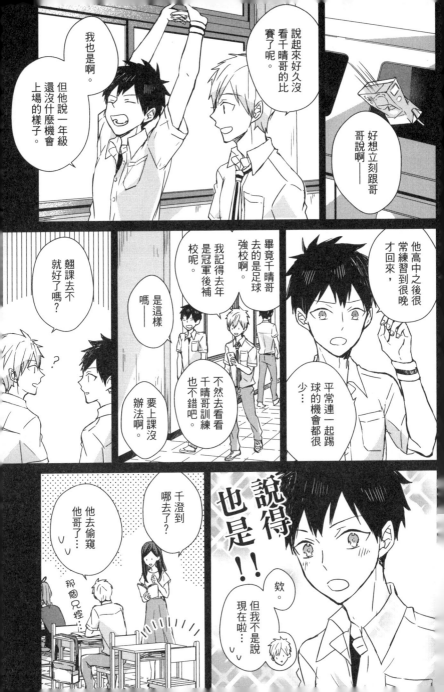

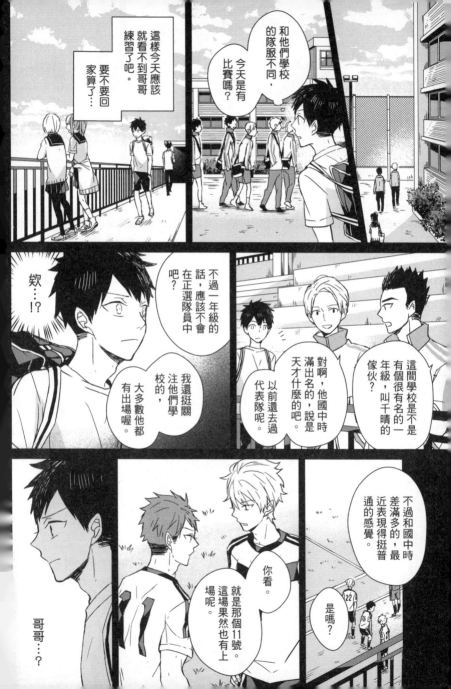

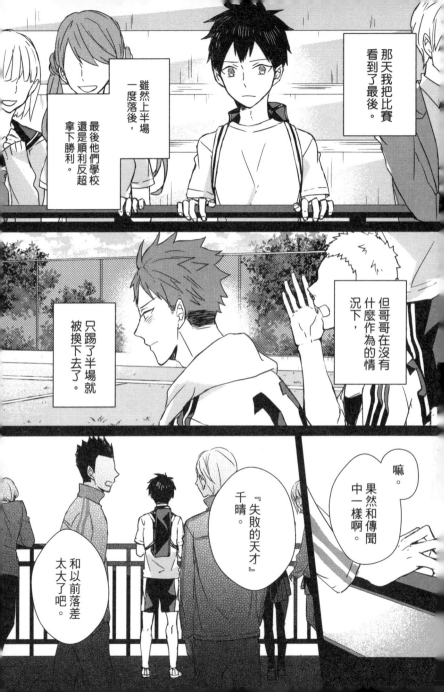

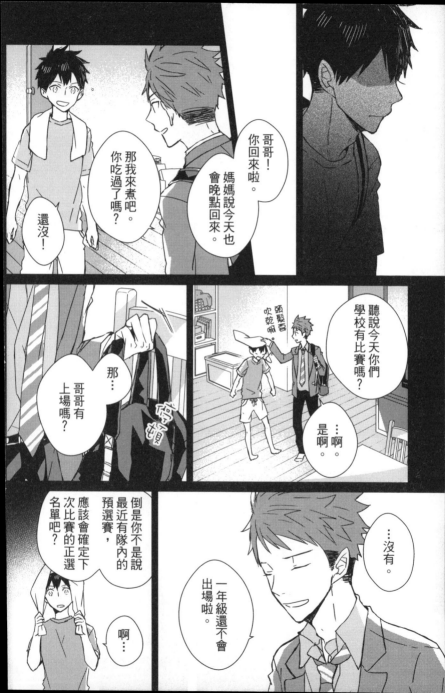

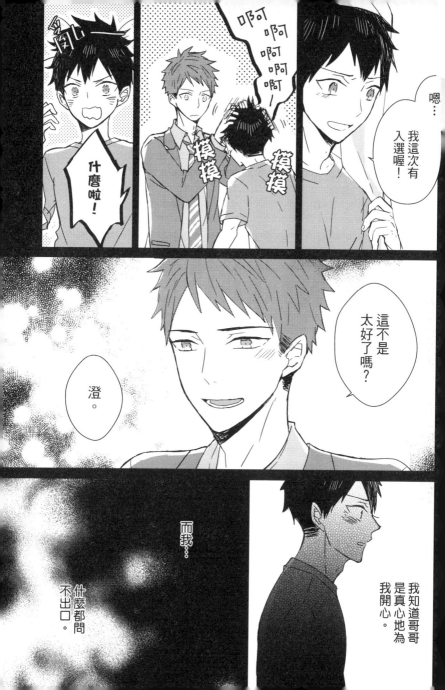

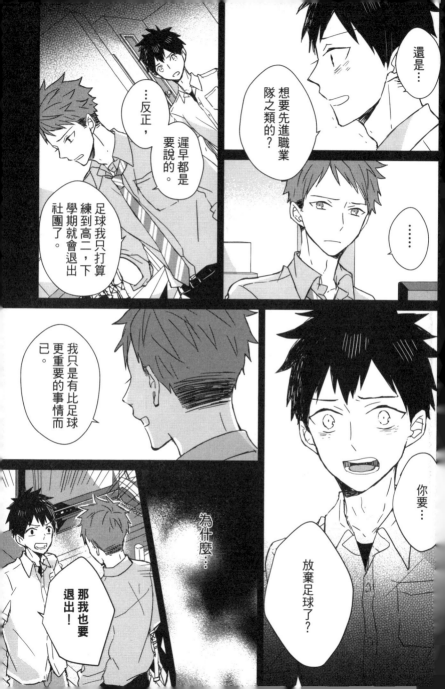

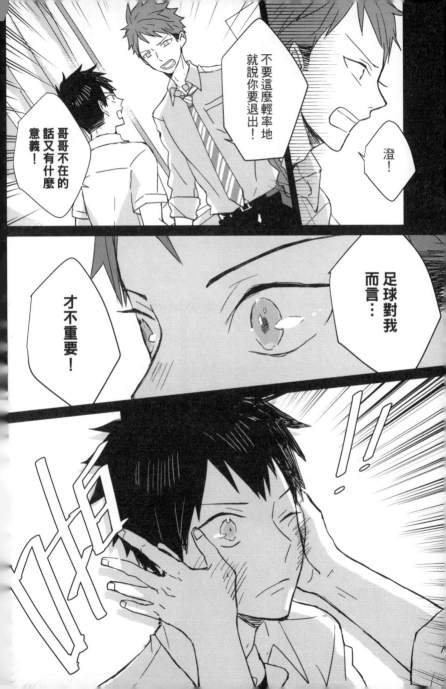

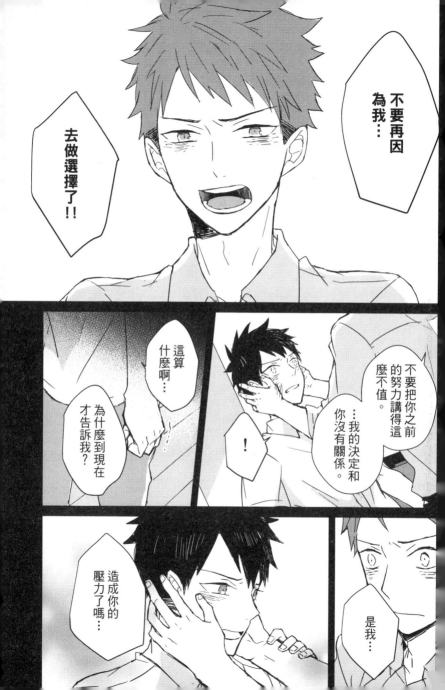

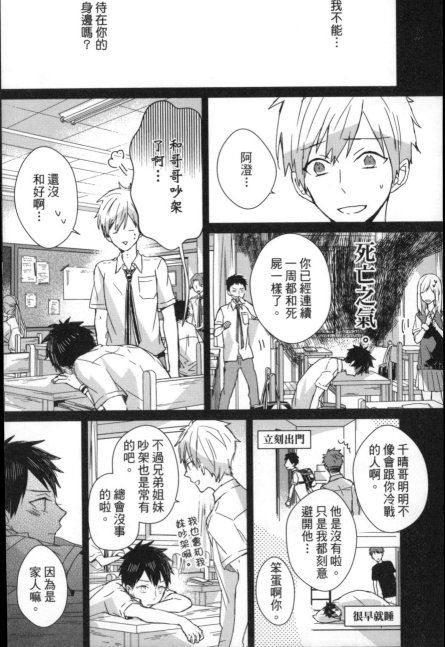

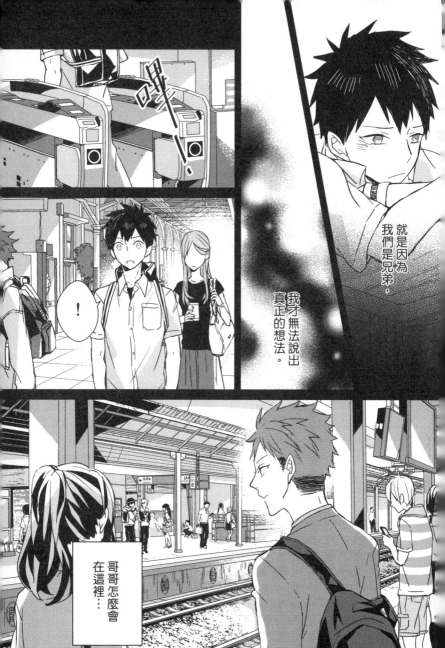

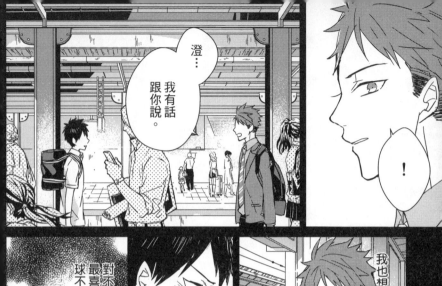

澄…

我有話跟你說。

對不起…

對不起…

對不起說你最喜歡的足球不重要。

明明我知道你放棄一定是有原因的。

我也想…

和哥哥道歉。

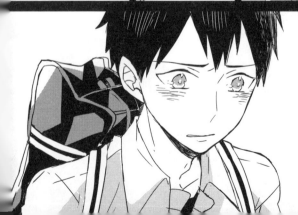

但對我來說…

除了哥哥其他都可以拋棄。

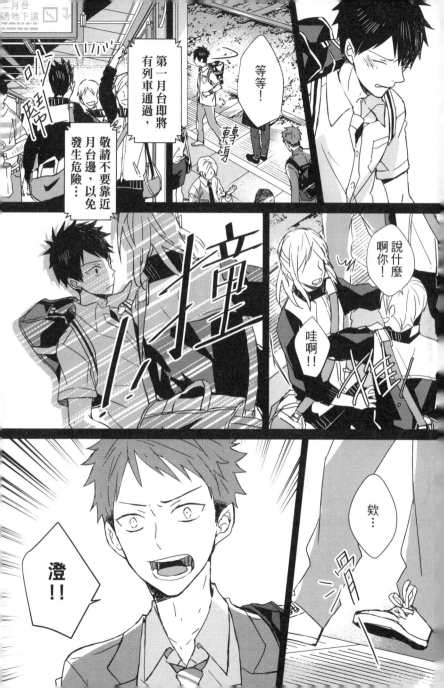

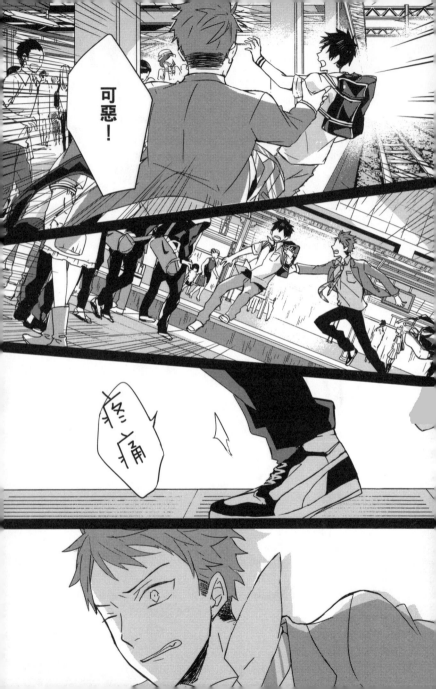

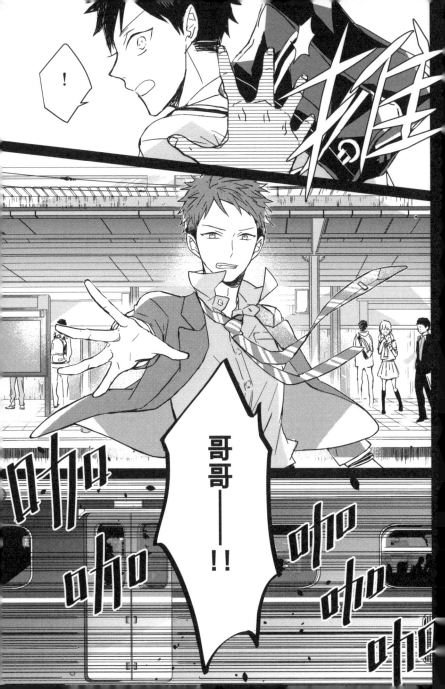

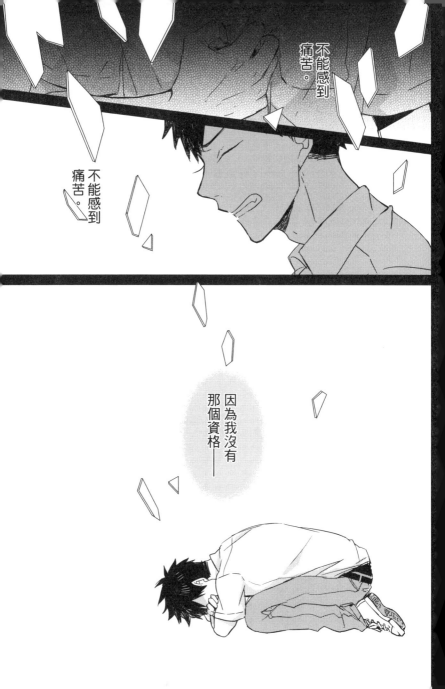

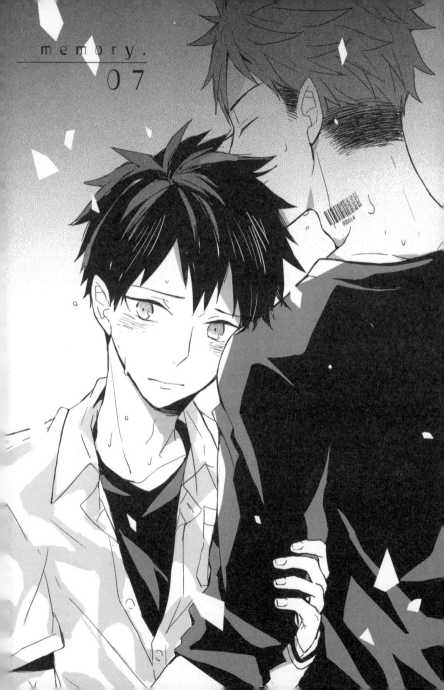

memory.
07

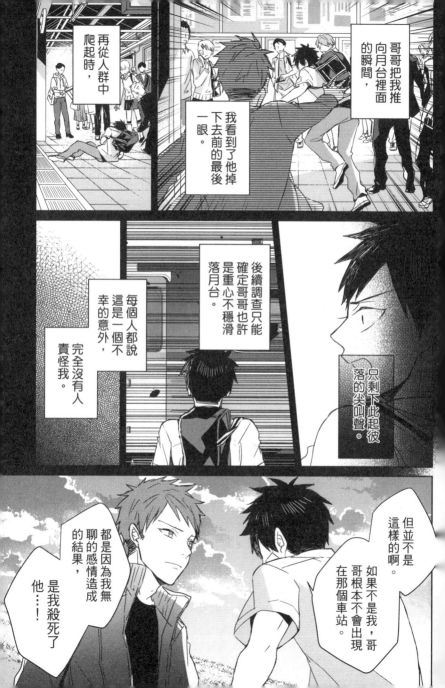

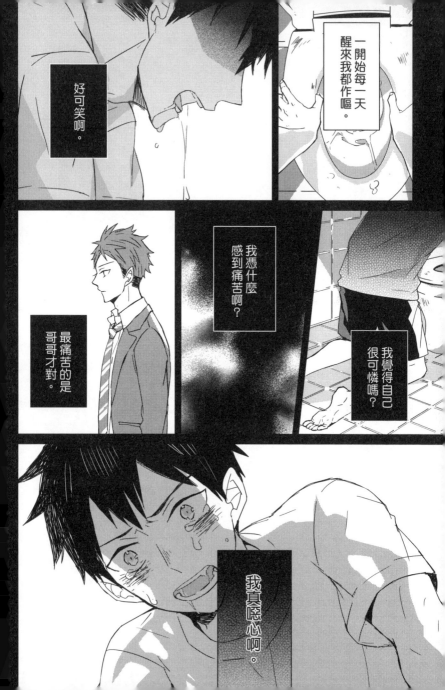

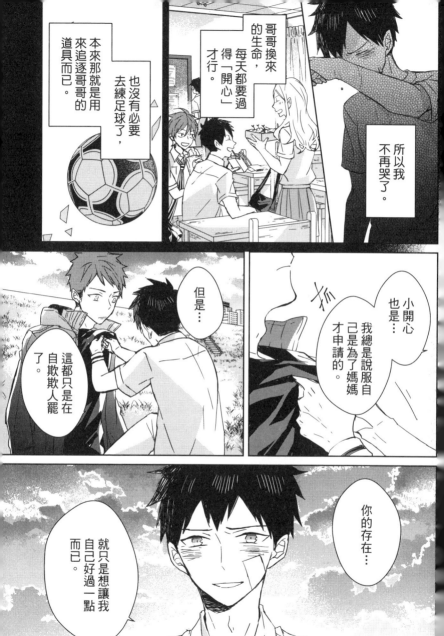

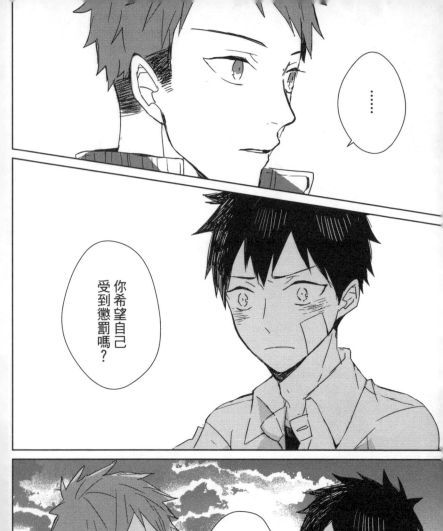

……

你希望自己受到懲罰嗎？

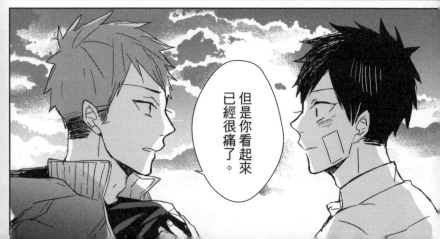

但是你看起來已經很痛了。

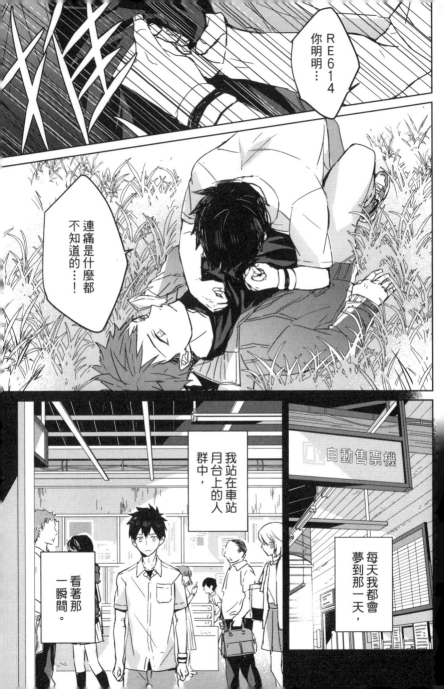

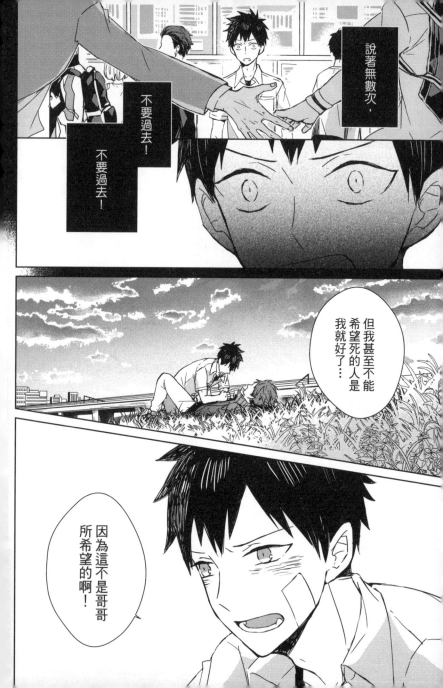

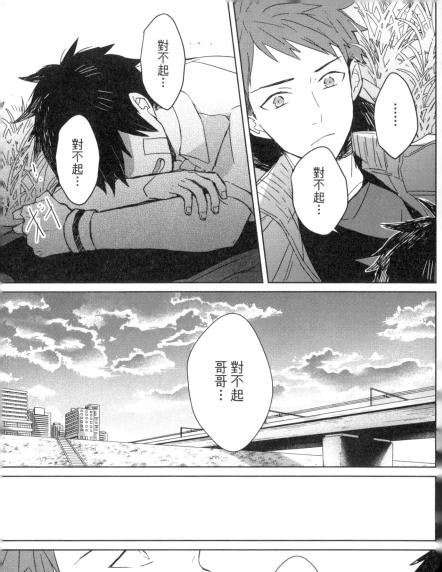

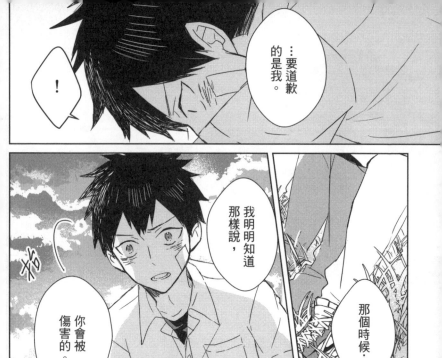

…要道歉的是我。

！

我明明知道那樣說，

你會被傷害的。

那個時候…

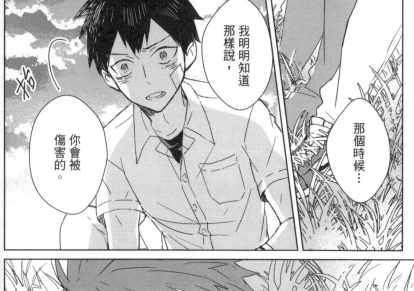

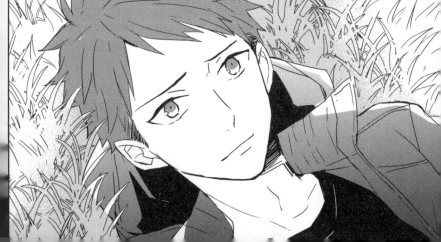

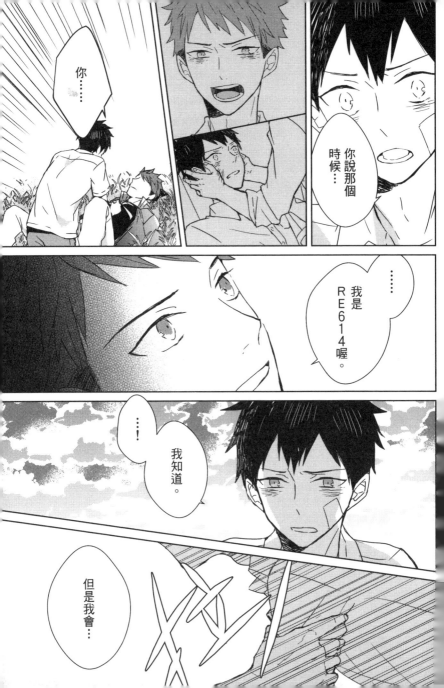

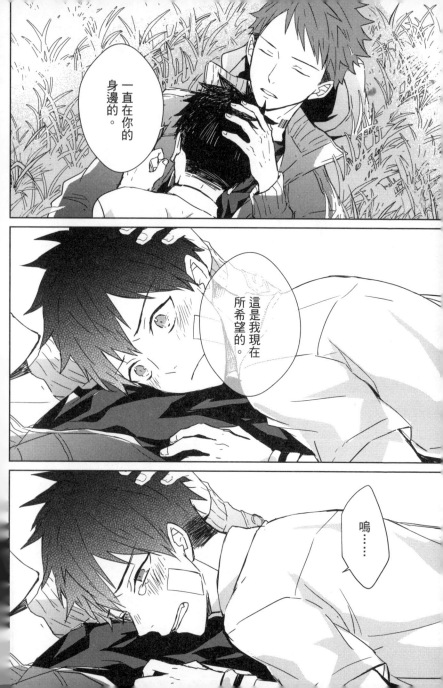

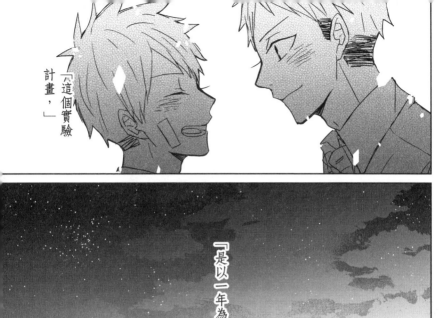

「這個實驗計畫，」

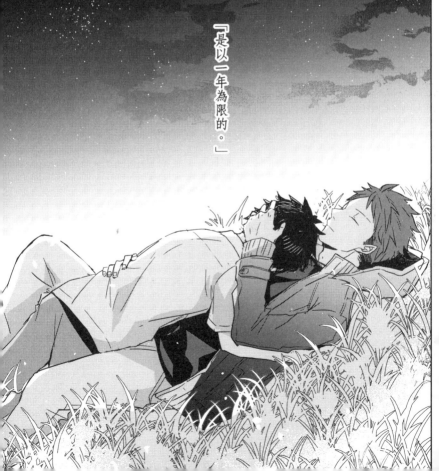

『是以一年為限的。』

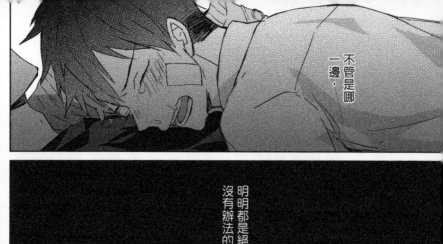

不管是哪一邊，

明明都是絕對沒有辦法的啊。

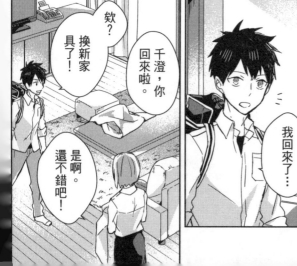

欸？換新家具了！

千澄，你回來啦。

是啊。還不錯吧！

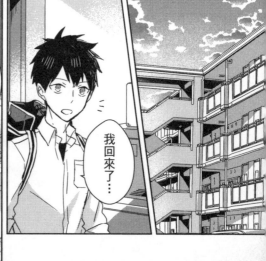

我回來了…

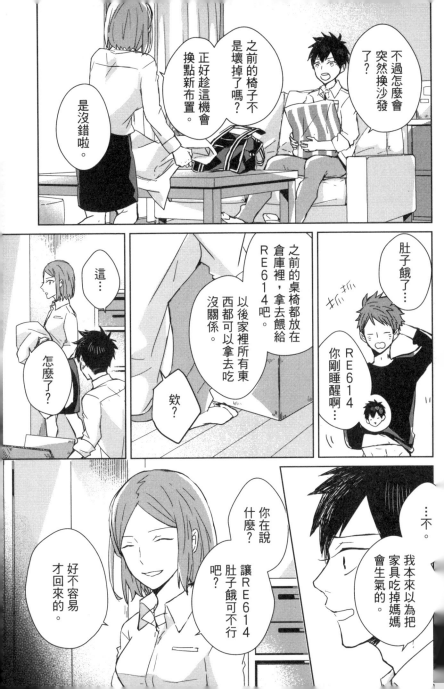

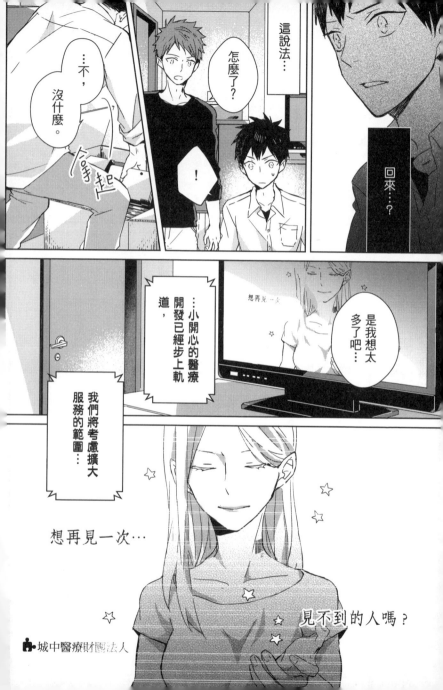

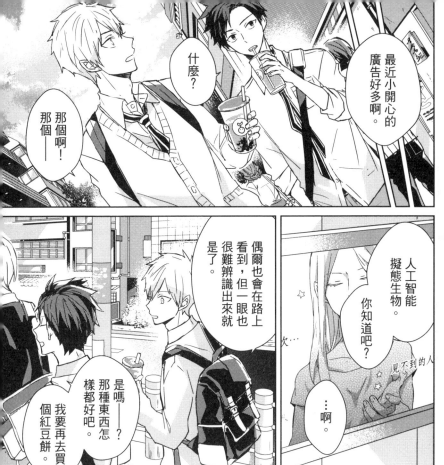

最近小開心的廣告好多啊。

什麼?

那個啊!那個——

偶爾也會在路上看到,但一眼也很難辨識出來就是了。

是嗎——?那種東西怎樣都好吧。我要再去買個紅豆餅。

人工智能擬態生物。你知道吧?

…啊。

次…

見不到的人

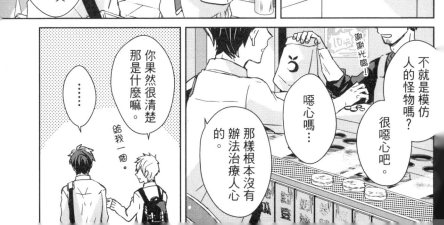

你果然很清楚那是什麼嘛。

……

咯我一個。

不就是模仿人的怪物嗎?很噁心吧。

噁心嗎…

那樣根本沒有辦法治療人心的。

謝謝光臨!

10元

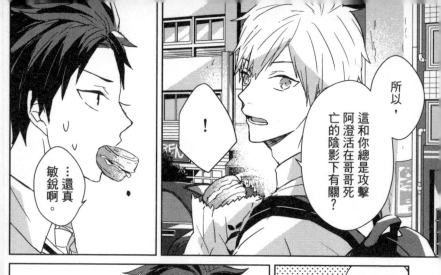

所以，這和你總是攻擊阿澄活在哥哥死亡的陰影下有關？

！

……還真敏銳啊。

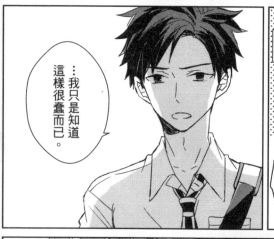

……我只是知道這樣很蠢而已。

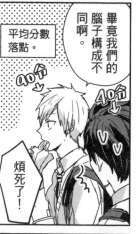

平均分數落點。

畢竟我們的腦子構成不同啊。

40分↓ 40分↓

煩死了！

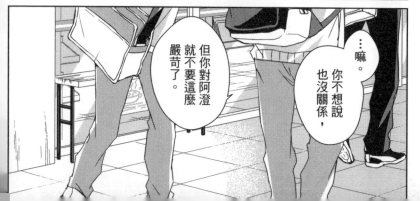

……嘛。你不想說也沒關係，

但你對阿澄就不要這麼嚴苛了。

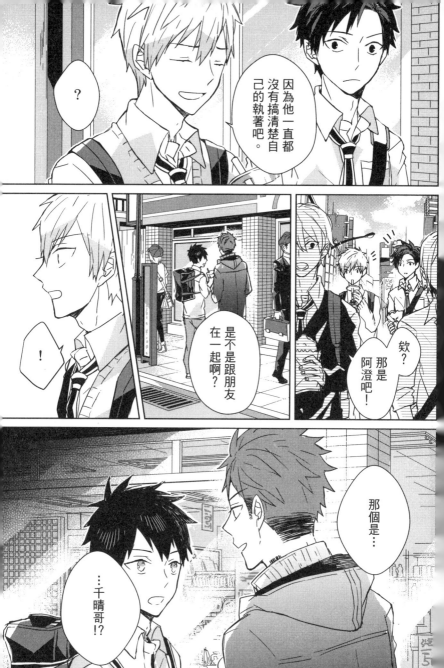

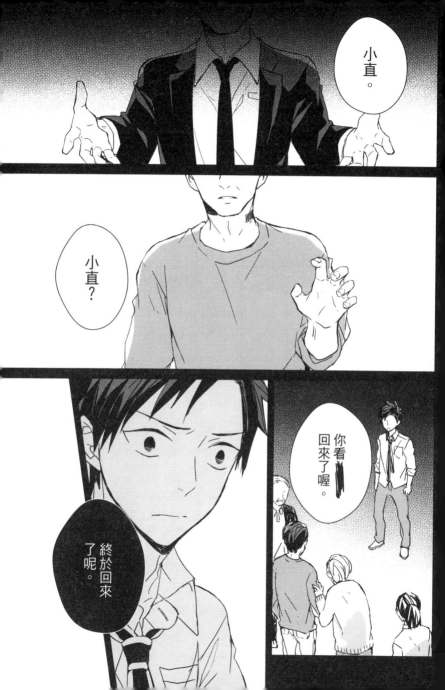

memory.
08

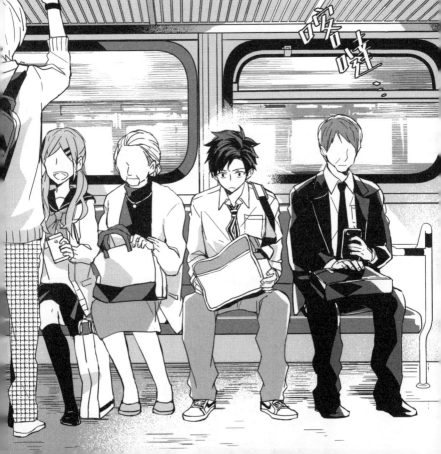

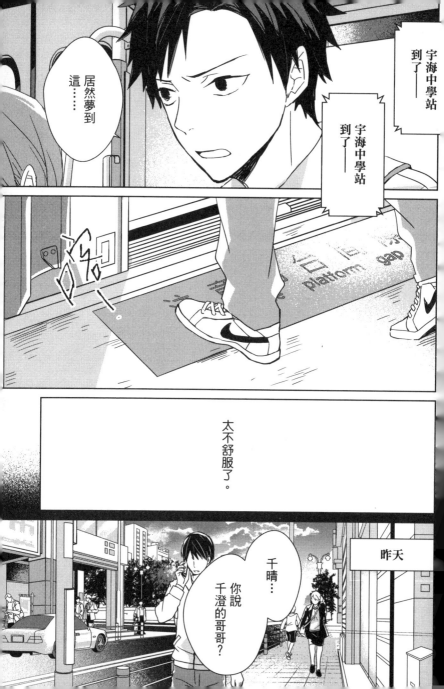

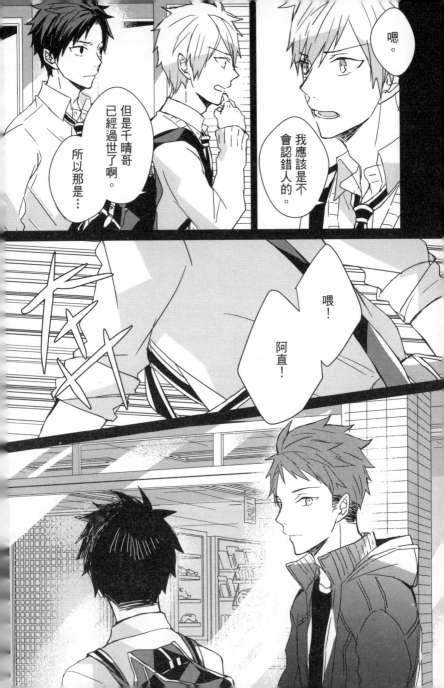

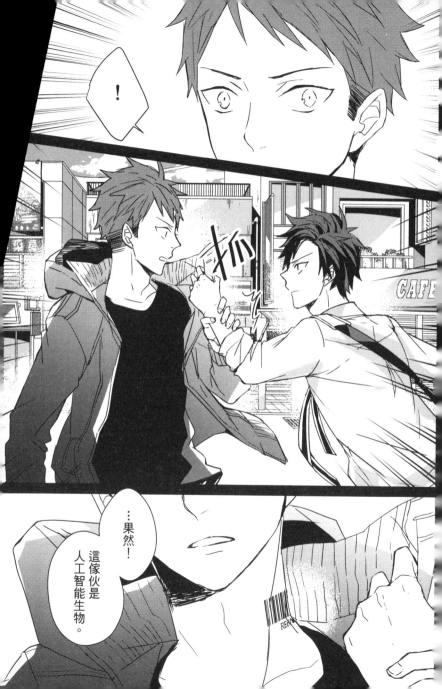

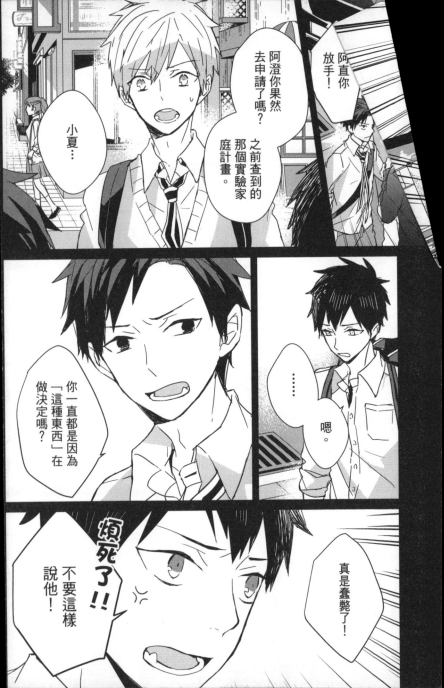

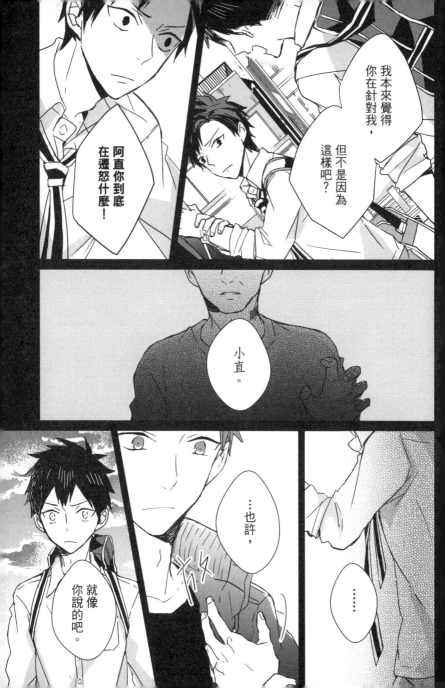

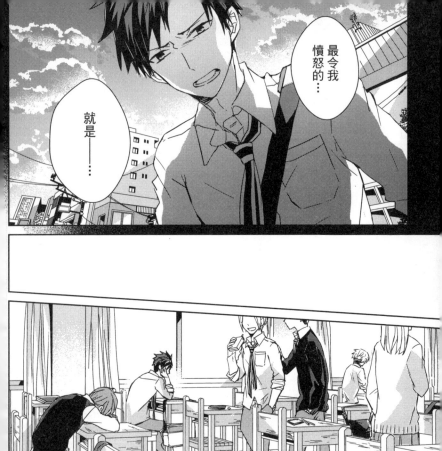

最令我憤怒的�⋯

就是——⋯

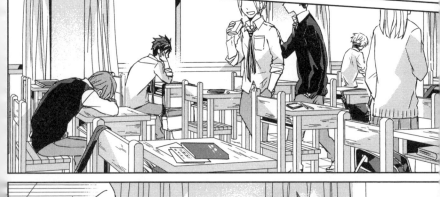

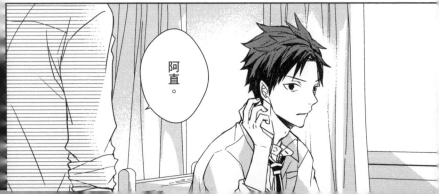

阿直。

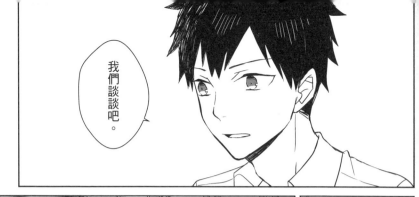

我們談談吧。

發社 社

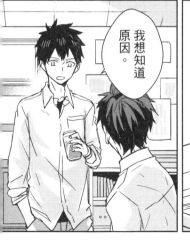

我想知道原因。

昨天的事情，

幹嘛？

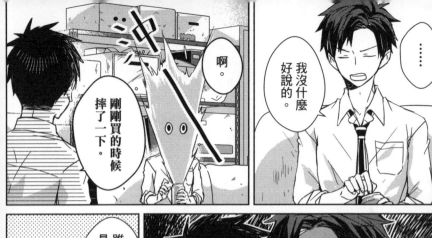

啊。

剛剛買的時候摔了一下。

我沒什麼好說的。

……

雖然阿直你是個笨蛋。

蛤!?

沒有搖沒有搖。

騙人！

這完全不是摔了一下的程度吧？你肯定搖了吧!?

…哈啊。

所以，告訴我吧。

但是你看起來很痛苦。

其實也沒什麼,

只是我家也申請過小開心而已。

欸!是什麼時候的事情?

大概在一年多前吧。

一年前…的確之前就看過小開心發布會…

在他們發表之前就已經開始在徵求實驗家庭了,那時我家是第一批申請的。

不過如果是一年前…表示現在小開心已經退回了?

但並不是因為時間到了的關係。

的確是已經不在了,

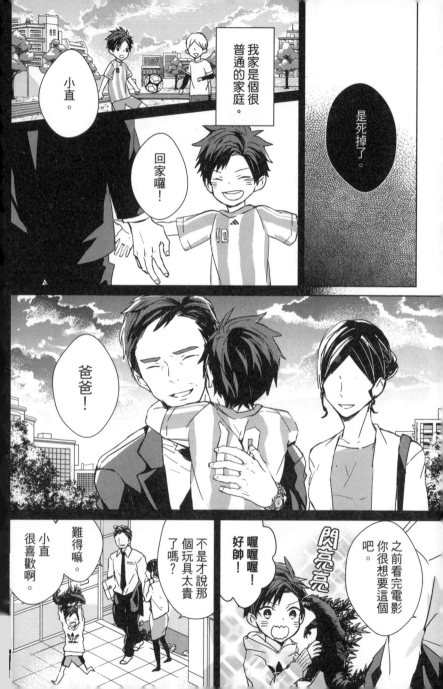

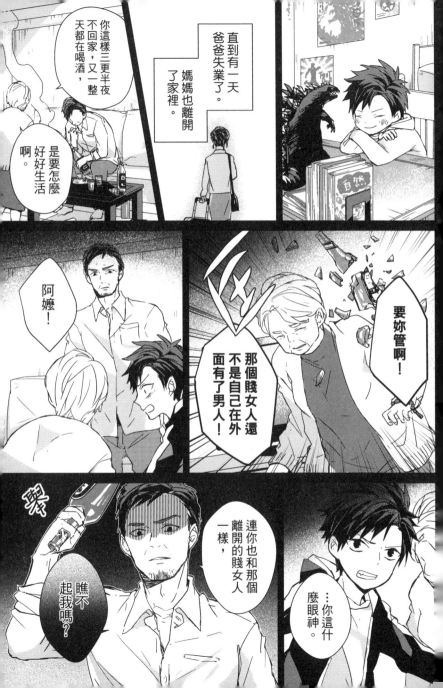

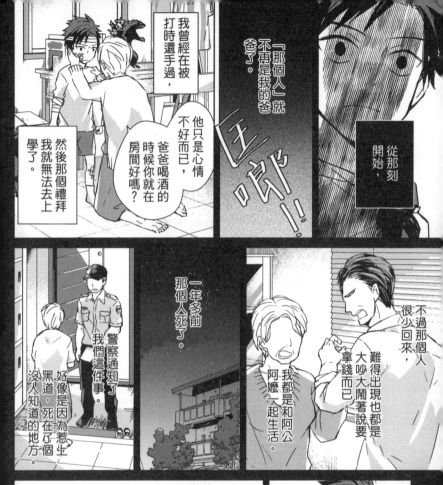

『那個人』就不再是我的爸爸了。

從那刻開始，

我曾經在被打時還手過，

他只是心情不好而已，爸爸喝酒的時候你就在房間好嗎？

砰啷！！

然後那個禮拜我就無法去上學了。

一年多前那個人死了。

警察通知了我們這件事。

好像是因為惹上黑道，死在了個沒人知道的地方。

不過那個人很少回來，難得出現也都是大吵大鬧著說要拿錢而已。

我都是和阿公阿嬤一起生活。

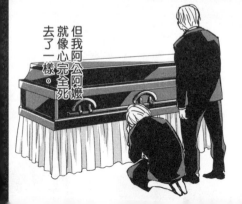

但我阿公阿嬤就像心完全死去了一樣。

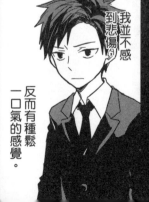

我並不感到悲傷，

反而有種鬆一口氣的感覺。

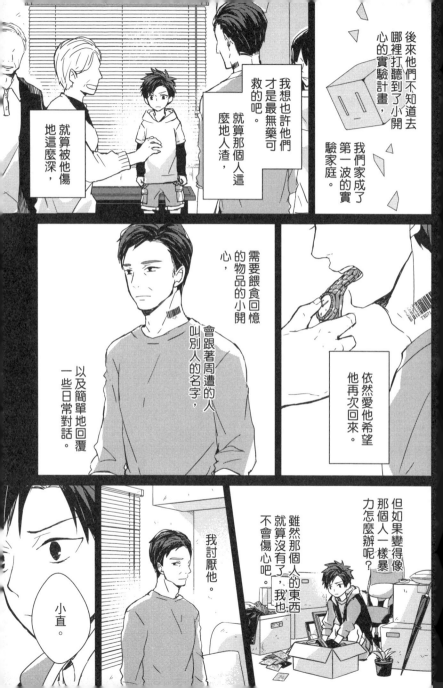

後來他們不知道去哪裡打聽到了小開心的實驗計畫，我們家成了第一波的實驗家庭。

就算被他傷地這麼深，我想也許他們才是最無藥可救的吧。就算那個人這麼地人渣，

需要餵食回憶的物品的小開心，會跟著周遭的人叫別人的名字，以及簡單地回覆一些日常對話。

依然愛他希望他再次回來。

但如果變得像那個人一樣暴力怎麼辦呢？

雖然那個人的東西就算沒有了，我也不會傷心吧。

我討厭他。

小直。

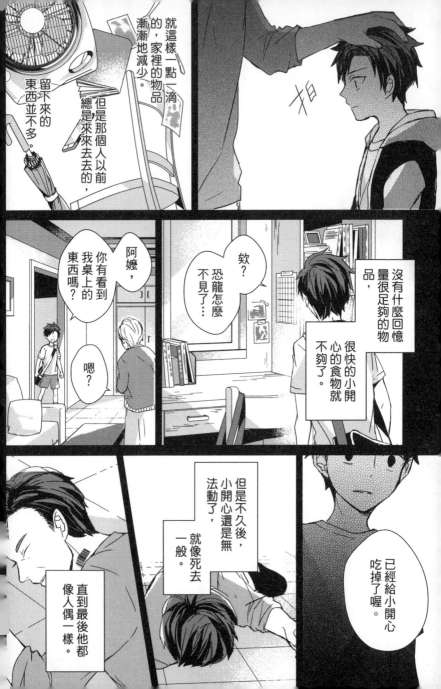

就這樣一點一滴的，家裡的物品漸漸地減少。

但是那個人以前總是來來去去的，留下來的東西並不多。

阿嬤，你有看到我桌上的東西嗎？

欸？恐龍怎麼不見了…

嗯？

嗯。

沒有什麼回憶量很足夠的物品，很快的小開心的食物就不夠了。

已經給小開心吃掉了喔。

但是不久後，小開心還是無法動了。就像死去一般。

直到最後他都像人偶一樣。

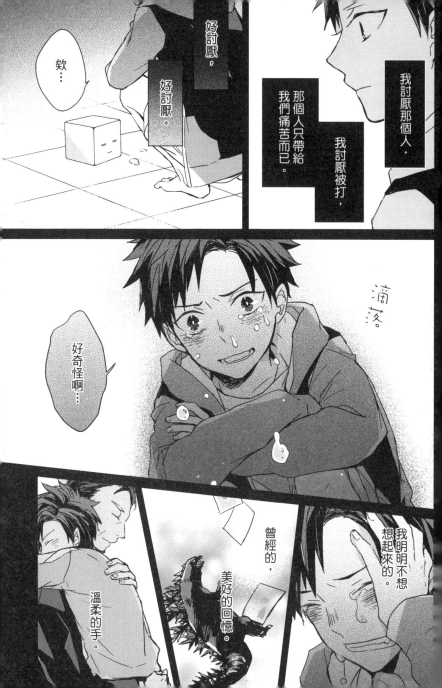

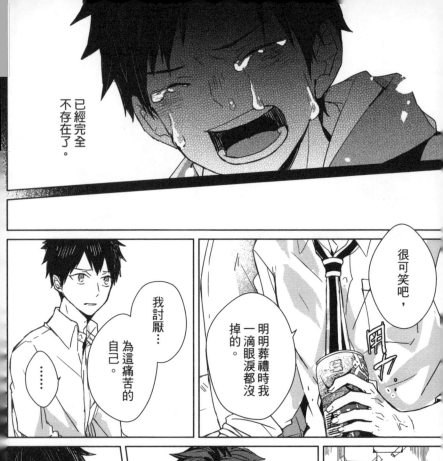

已經完全不存在了。

很可笑吧，

明明葬禮時我一滴眼淚都沒掉的。

我討厭…為這痛苦的自己。

……

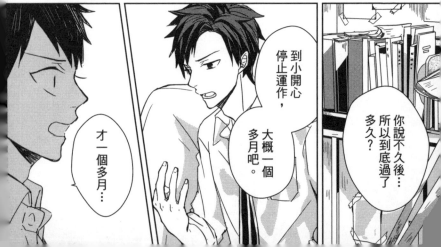

你說不久後…所以到底過了多久？

到小開心停止運作，大概一個多月吧。

才一個多月…

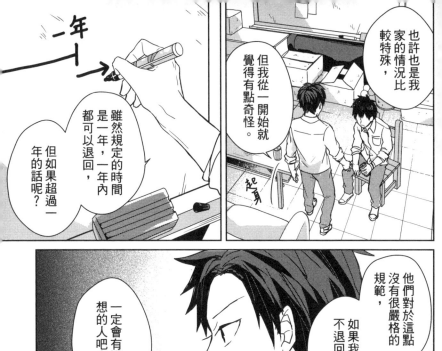

一年

雖然規定的時間是一年，一年內都可以退回，

但如果超過一年的話呢？

也許也是我家的情況比較特殊，

但我從一開始就覺得有點奇怪。

起身

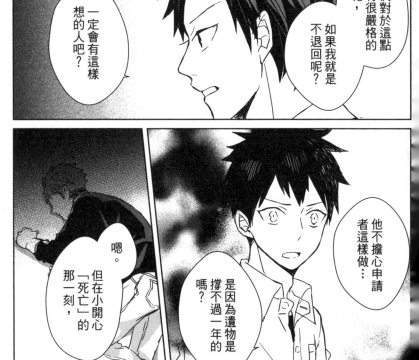

他們對於這點沒有很嚴格的規範，

如果我就是不退回呢？

一定會有這樣想的人吧？

他不擔心申請者這樣做…

是因為遺物是撐不過一年的嗎？

但在小開心的「死亡」的那一刻，

嗯。

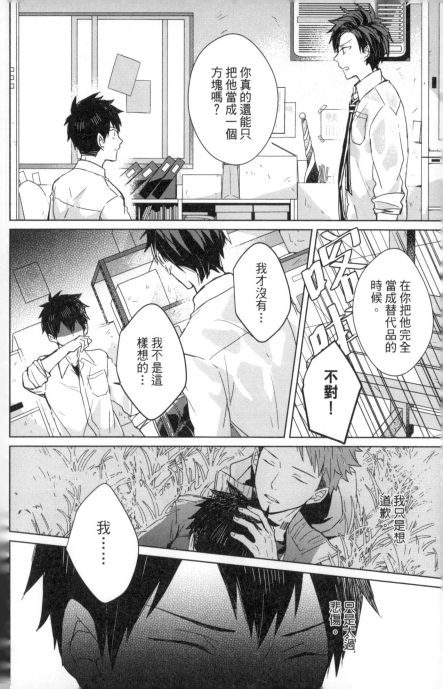

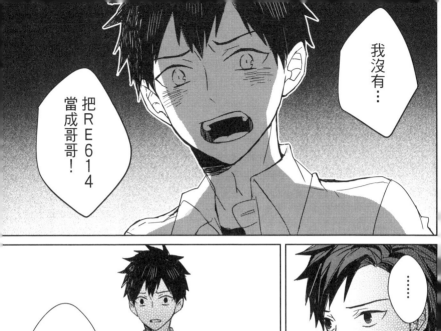

我沒有…

把RE614當成哥哥！

到底想說服的是誰呢？

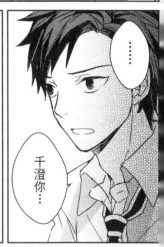

……

千澄你…

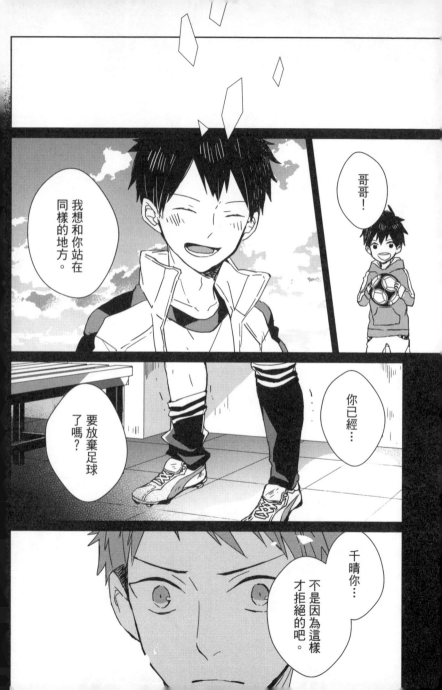

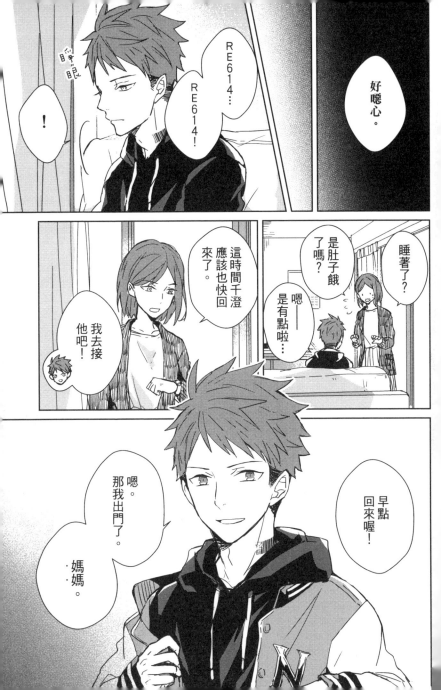

THE MONSTER OF MEMORY

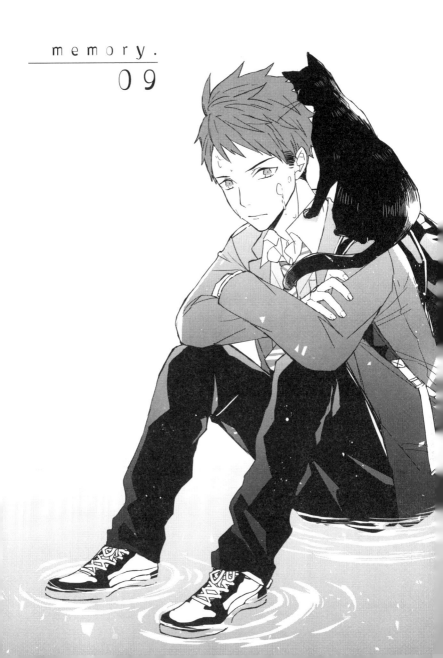

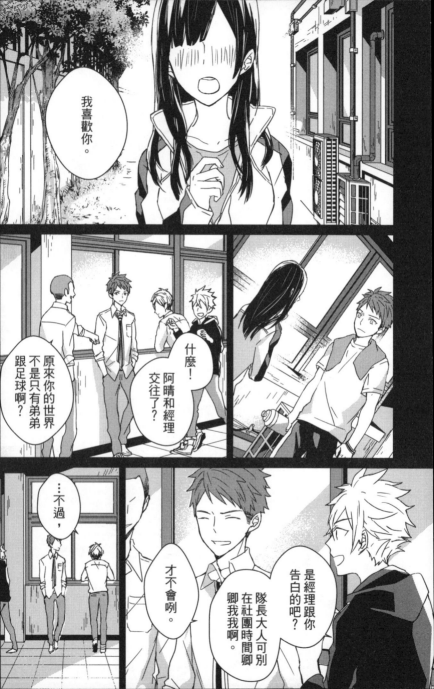

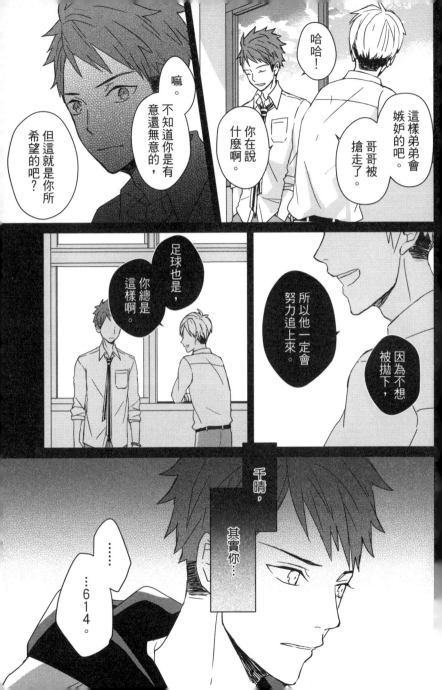

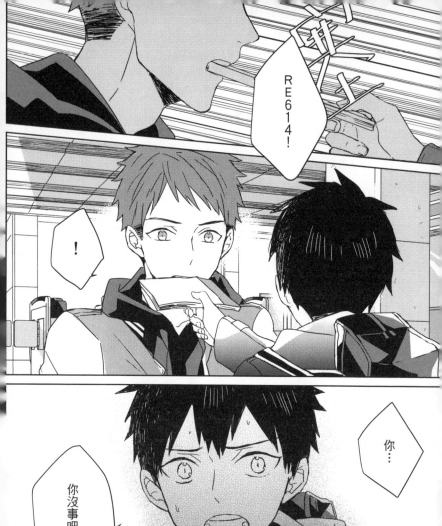
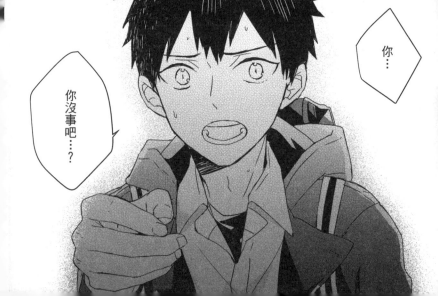

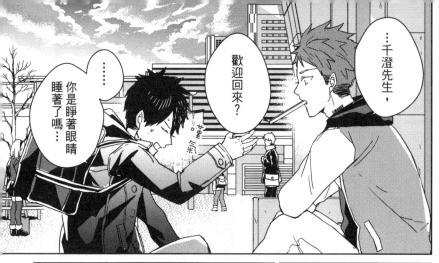

…千澄先生，

歡迎回來？

……

你是睜著眼睛睡著了嗎…

我以為你肚子餓了…

叫你都沒有回應…

嗯？

只是在發呆啦。

是嗎…

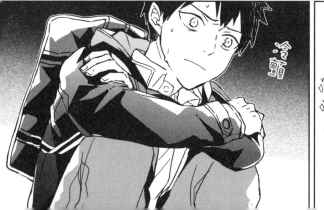

冷顫

遺物是撐不過一年的。

吃吃

？

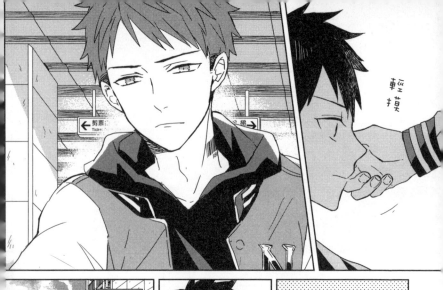
撫

好像和之前的反應…

不太一樣?

嗯?

笨蛋!

!!

拉

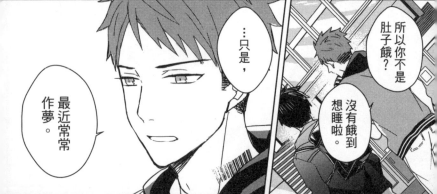
…只是,

最近常常作夢。

所以你不是肚子餓?

沒有餓到想睡啦。

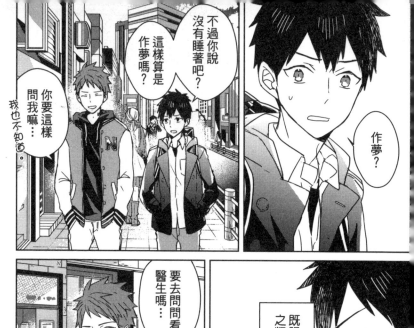

不過你說沒有睡著吧？這樣算是作夢嗎？

你要這樣問我嘛⋯⋯ 我也不知道。

作夢？

要去問問看醫生嗎⋯⋯

並不是很想去醫院啊⋯⋯

既視感之類的？只是小開心的模擬睡眠會有夢境嗎⋯⋯

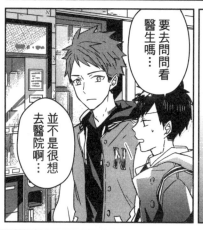

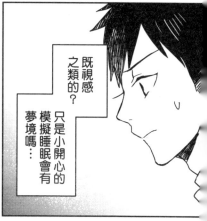

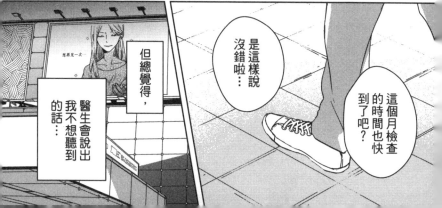

這個月檢查的時間也快到了吧？

是這樣說沒錯啦⋯⋯

但總覺得，醫生會說出我不想聽到的話⋯⋯

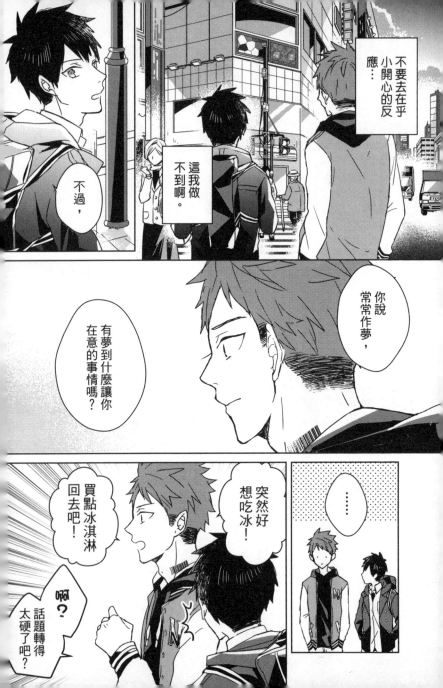

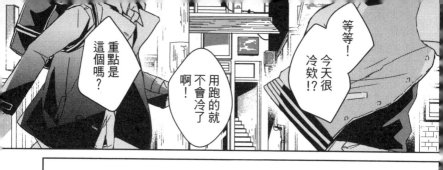

重點是這個嗎？

用跑的就不會冷了啊！

等等！今天很冷欸!?

千晴，其實你…

就是用這種方式束縛住弟弟的不是嗎？

千晴

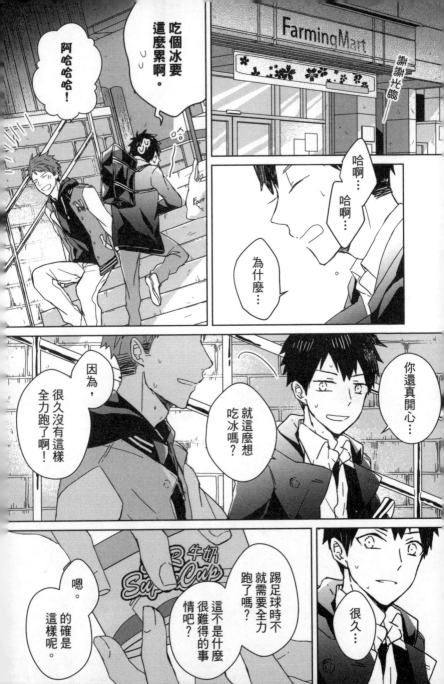

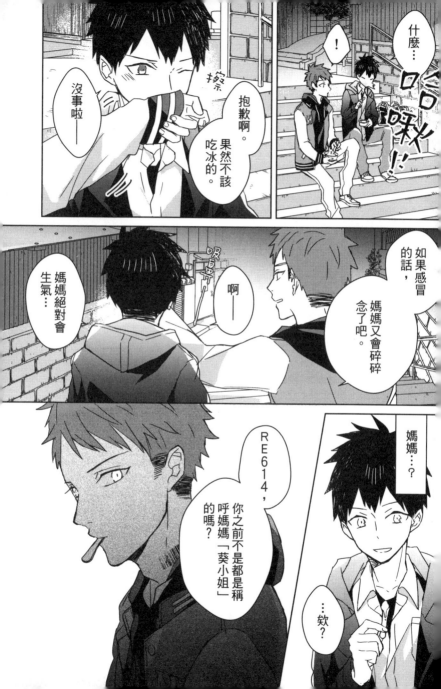

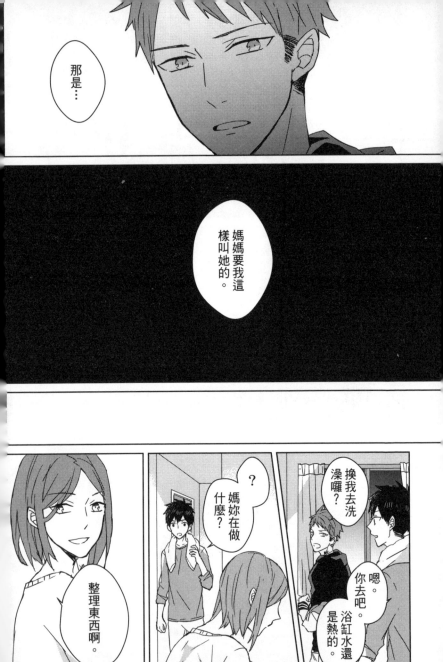

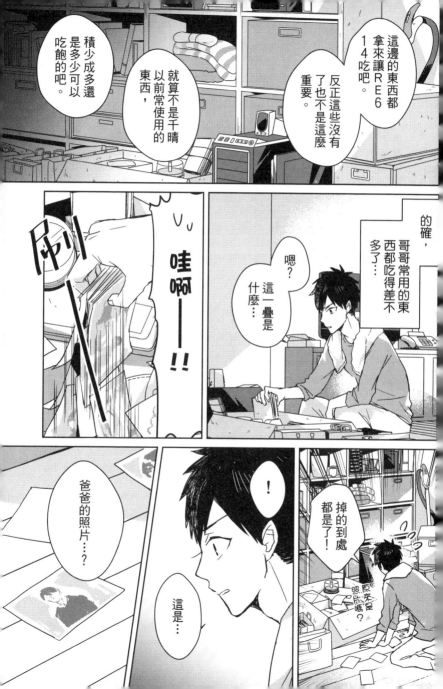

這邊的東西都拿來讓RE614吃吧。

反正這些沒有了也不是這麼重要。

就算不是千晴以前常使用的東西，

積少成多還是多少可以吃飽的吧。

的確，哥哥常用的東西都吃得差不多了⋯

嗯？這一疊是什麼⋯

哇啊——！！

咔剛剛

原來是照片嗎？

掉的到處都是了！

爸爸的照片⋯？

這是⋯

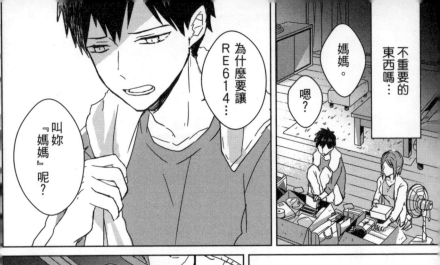

不重要的東西嗎…

媽媽。

嗯？

為什麼要讓RE614…

叫妳『媽媽』呢？

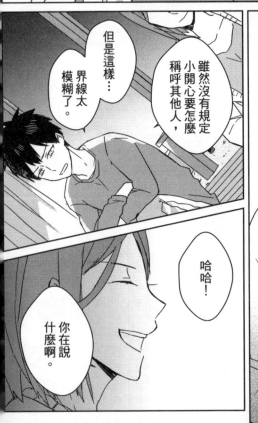

但是這樣…界線太模糊了。

雖然沒有規定小開心要怎麼稱呼其他人，

哈哈！

你在說什麼啊。

…嗯？

這有什麼問題嗎？

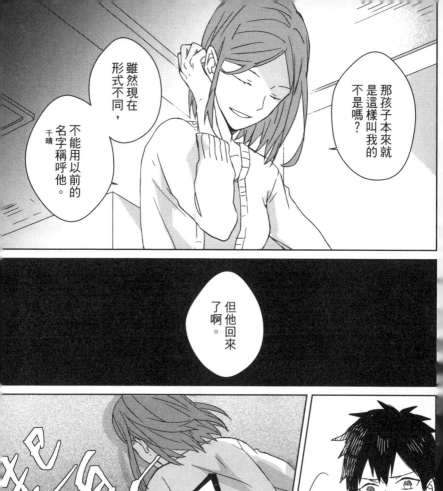

那孩子本來就是這樣叫我的不是嗎？

雖然現在形式不同，

不能用以前的名字稱呼他。

千晴

但他回來了啊。

你說哪裡不對了!?

不對…不是這樣的…

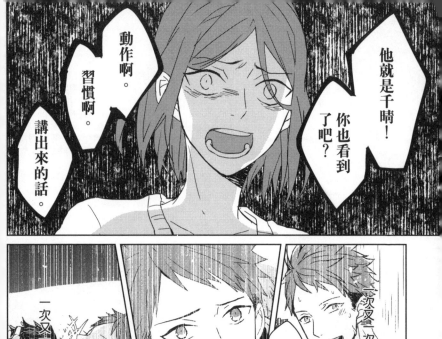

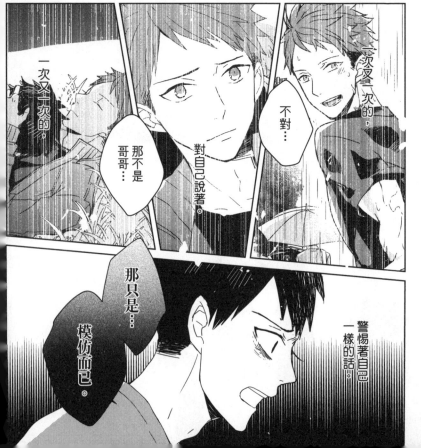

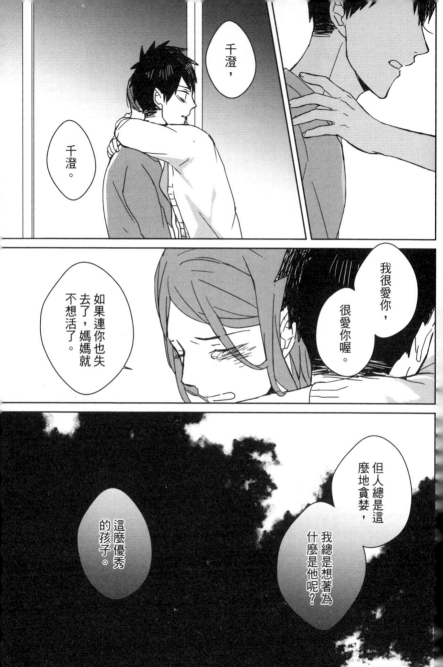

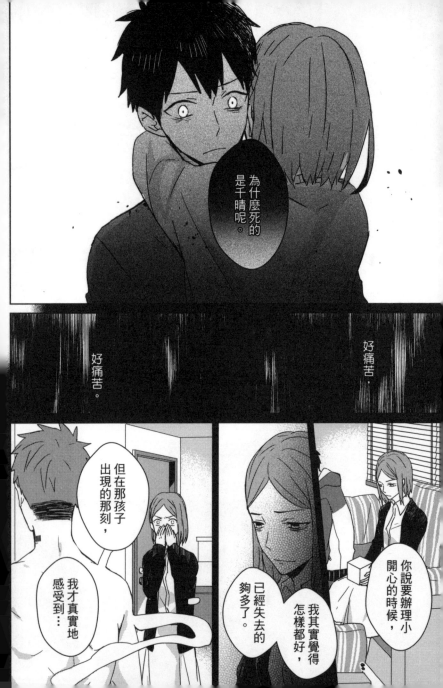

為什麼死的是千晴呢。

好痛苦。

好痛苦。

但在那孩子出現的那刻，我才真實地感受到…

已經失去的夠多了。

我其實覺得怎樣都好，

你說要辦理小開心的時候，

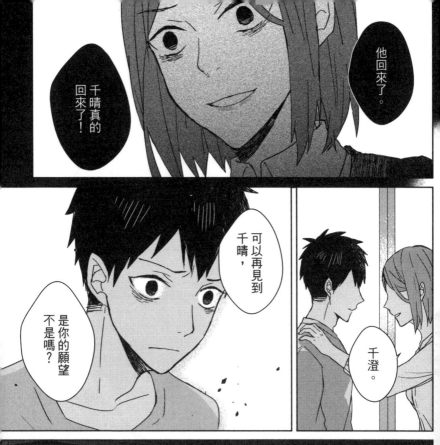

他回來了。

千晴真的回來了！

可以再見到千晴，

是你的願望不是嗎？

千澄。

就算需要用一切去換取他。

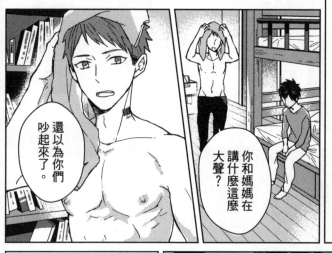

千澄先生。

還以為你們吵起來了。

你和媽媽在講什麼這麼大聲？

！

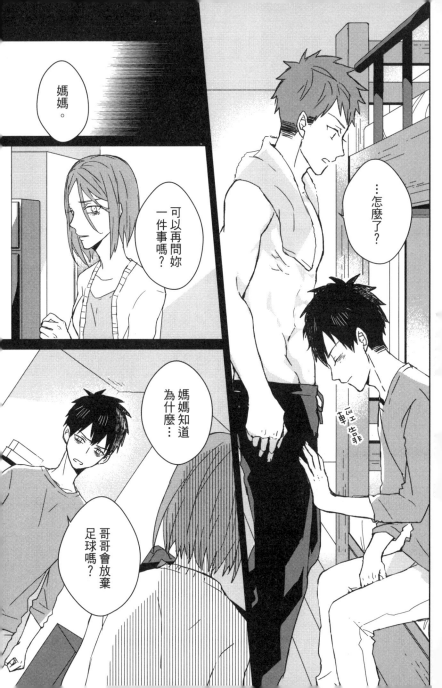

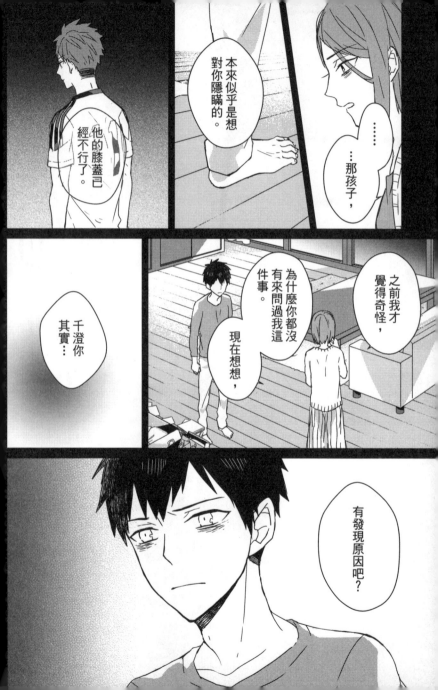

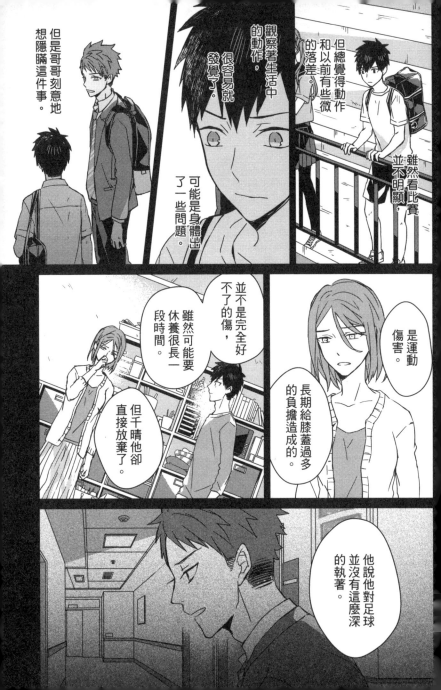

但是哥哥刻意地想隱瞞這件事。

觀察著生活中的動作，很容易就發覺了。

可能是身體出了一些問題。

但總覺得動作和以前有些微的落差。

雖然看比賽並不明顯，

並不是完全好不了的傷，雖然可能要休養很長一段時間。

是運動傷害。

長期給膝蓋過多的負擔造成的。

但千晴他卻直接放棄了。

他說他對足球並沒有這麼深的執著。

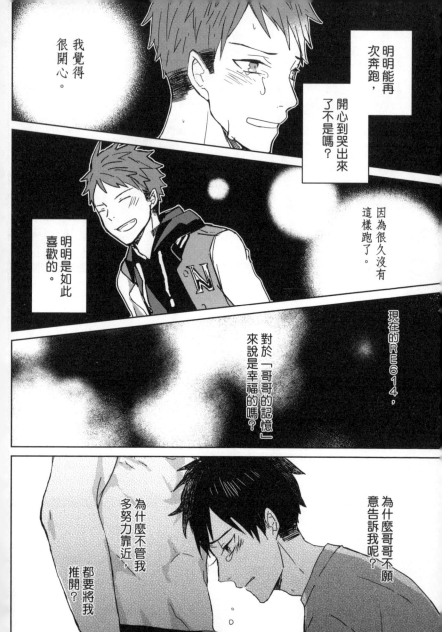

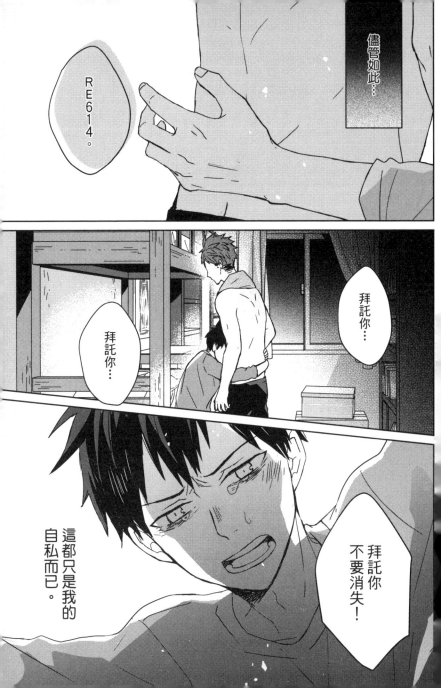

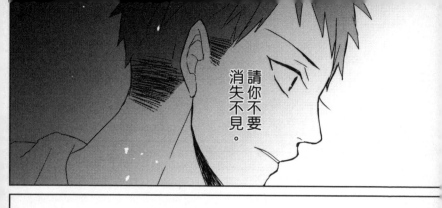

請你不要
消失不見。

不管要付
出什麼，

我都希望你留
在我身邊。

THE MONSTER OF MEMORY

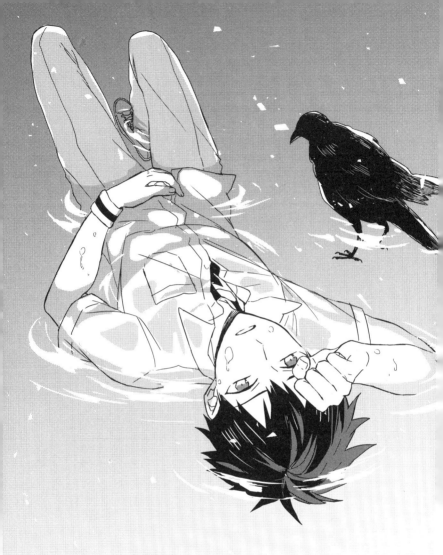

memory.
10

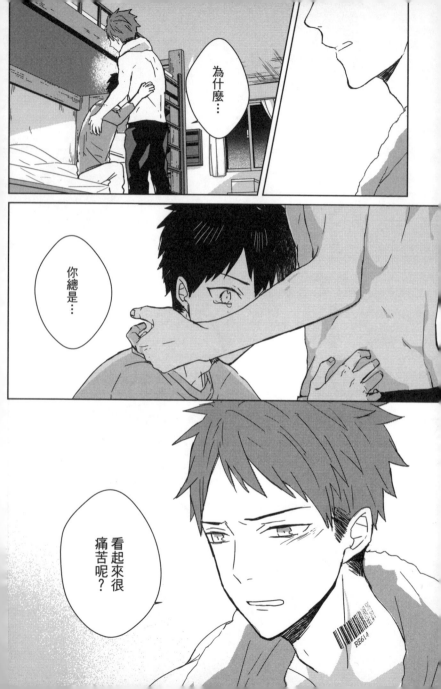

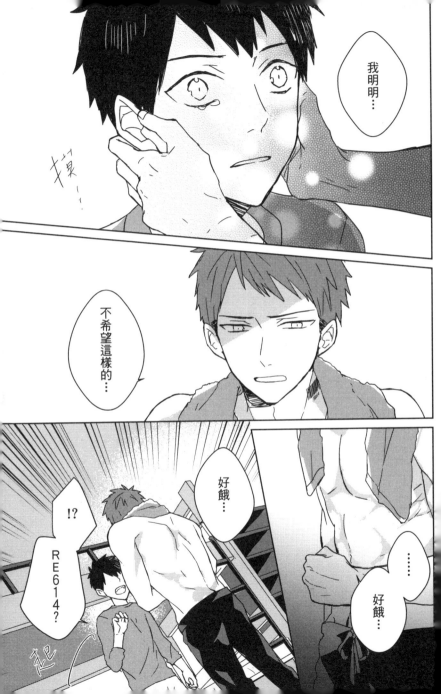

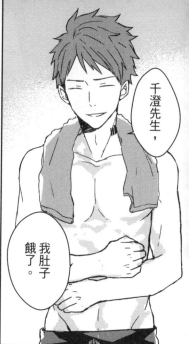

千澄先生，

我肚子餓了。

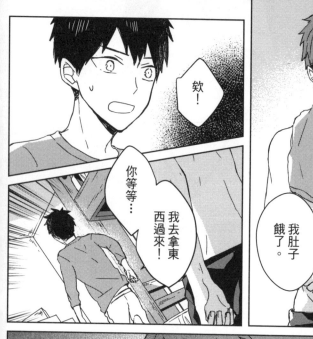

欸！

你等等…

我去拿東西過來！

哇啊——

哇——

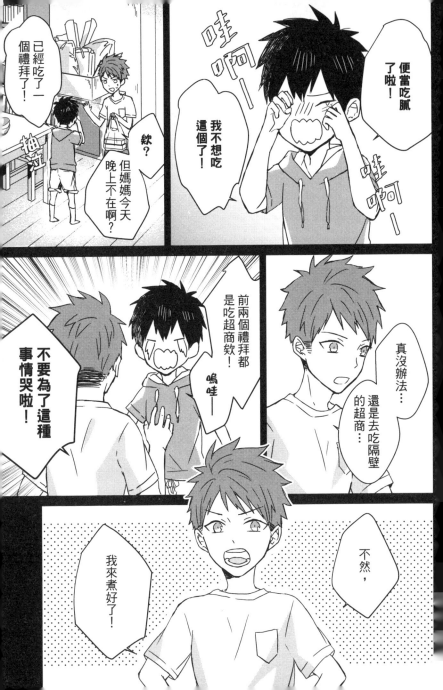

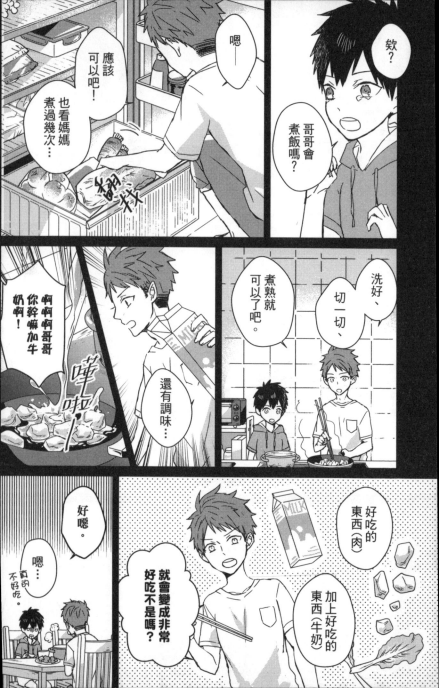

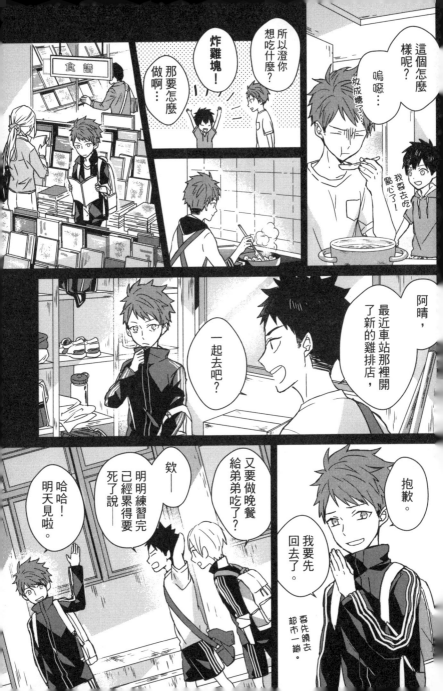

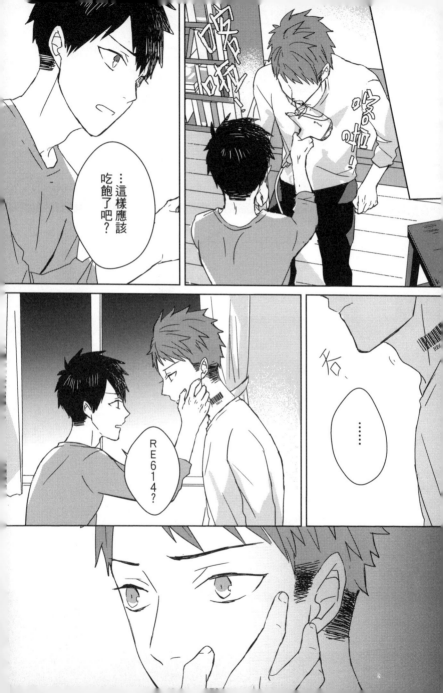

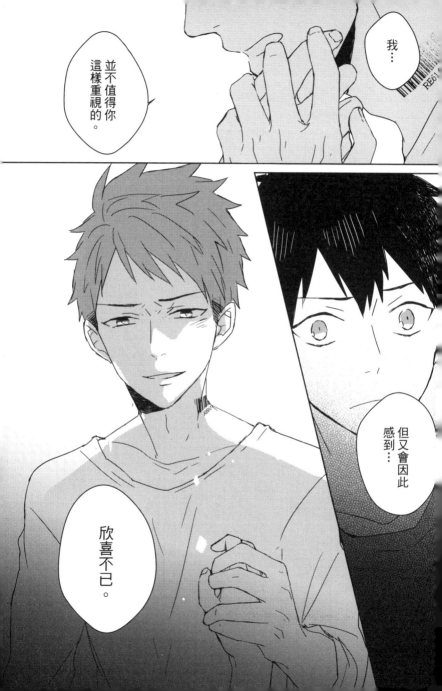

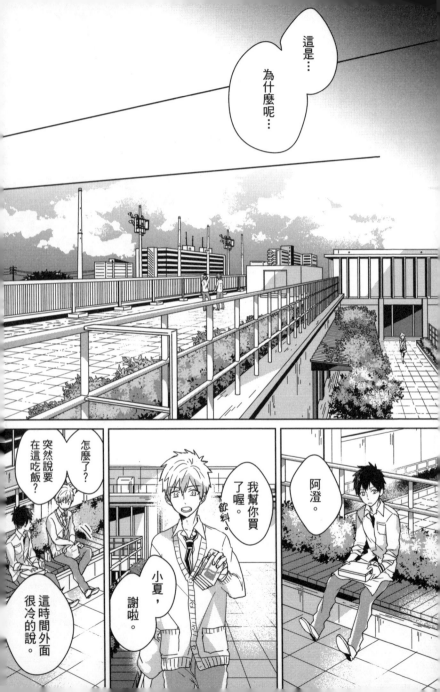

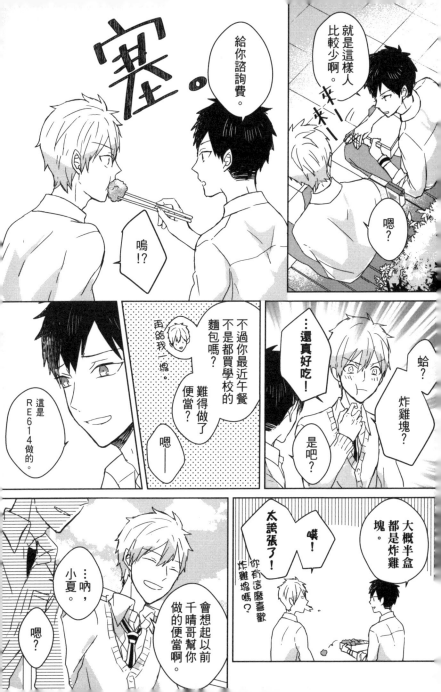

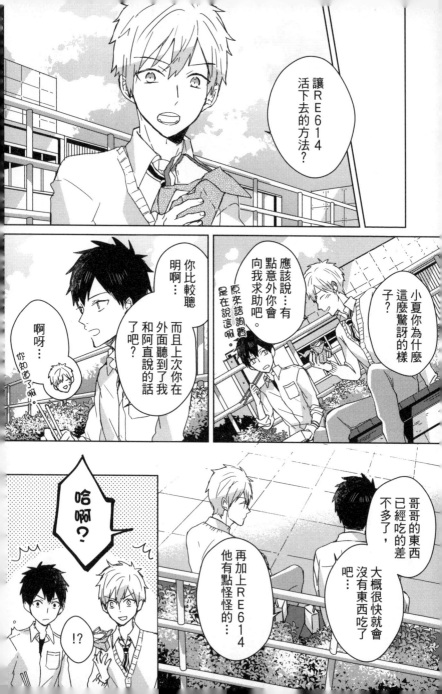

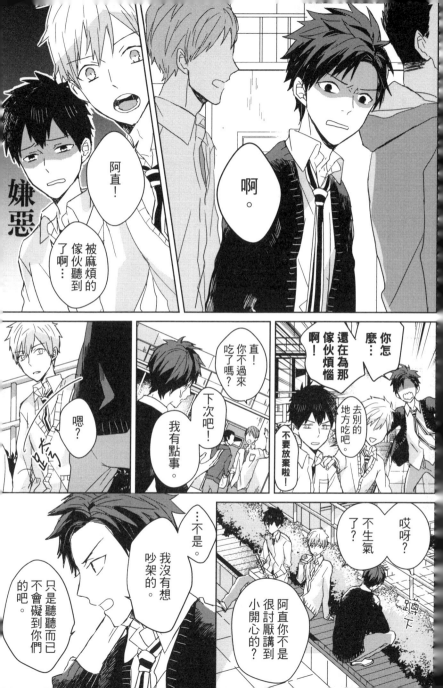

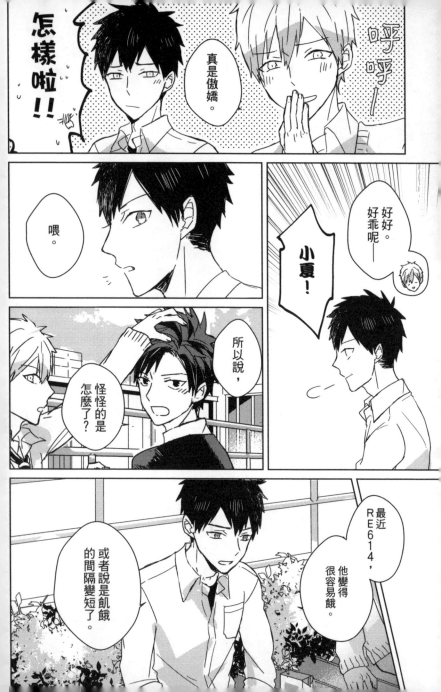

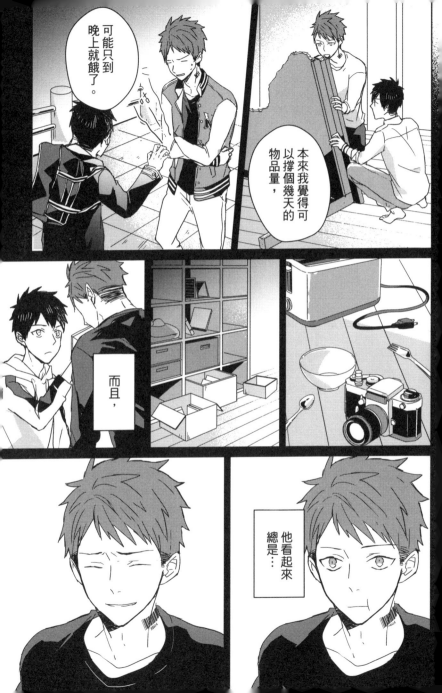

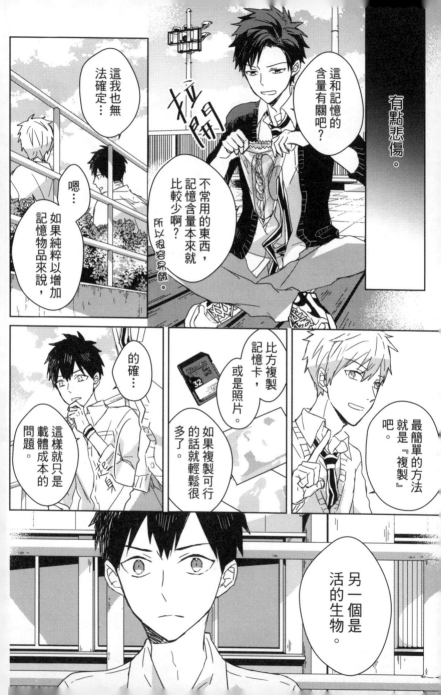

有點悲傷。

這和記憶的含量有關吧？

拉開

這我也無法確定…

不常用的東西，記憶含量本來就比較少啊？所以很容易餓。

嗯…如果純粹以增加記憶物品來說，

的確…

這樣就只是載體成本的問題。

比方複製記憶卡，或是照片。

如果複製可行的話就輕鬆很多了。

最簡單的方法就是『複製』吧。

另一個是活的生物。

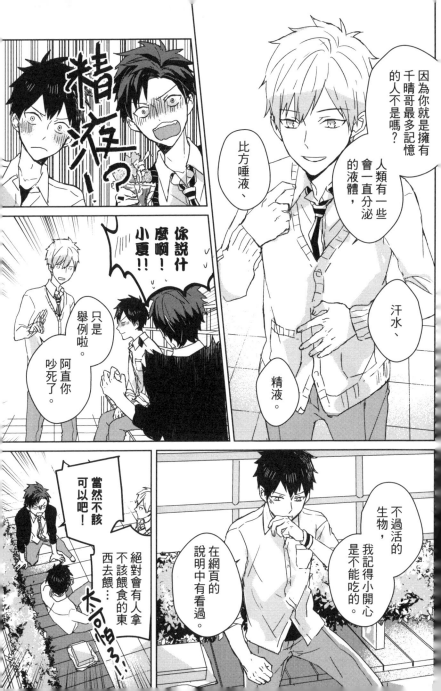

精液？

因為你就是擁有千晴哥最多記憶的人不是嗎？

人類有一些會一直分泌的液體，

比方唾液、

汗水、

精液。

你說什麼啊！小夏！！

只是舉例啦。

阿直你吵死了。

不過活的生物，我記得小開心是不能吃的。

在網頁的說明中有看過。

當然不該可以吧！

絕對會有人拿不該餵食的東西去餵…

太可怕了！！

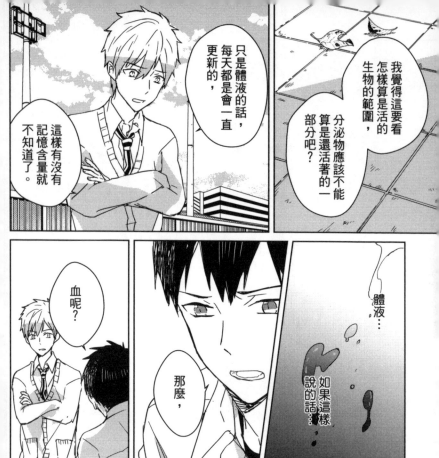

只是體液的話，每天都是會一直更新的，

這樣有沒有記憶含量就不知道了。

我覺得這要看怎樣算是活的生物的範圍，

分泌物應該不能算是還活著的一部分吧？

血呢？

那麼，

體液…

如果這樣說的話…

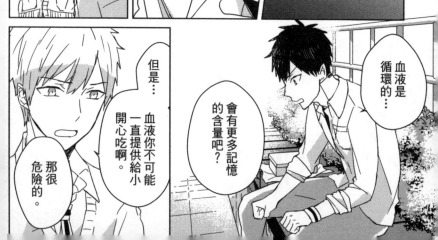

但是…血液你不可能一直提供給小開心吃啊。

那很危險的。

會有更多記憶的含量吧？

血液是循環的…

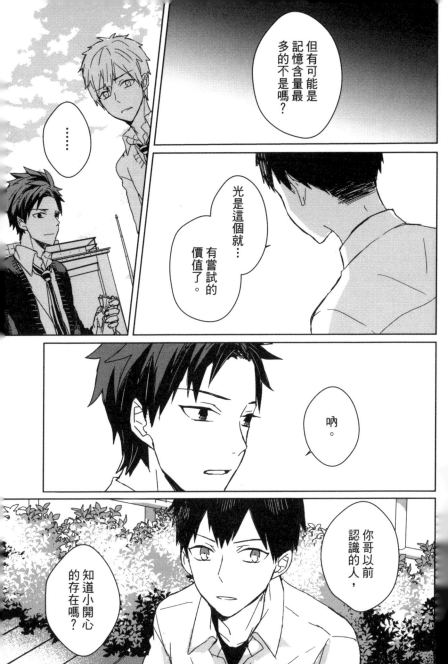

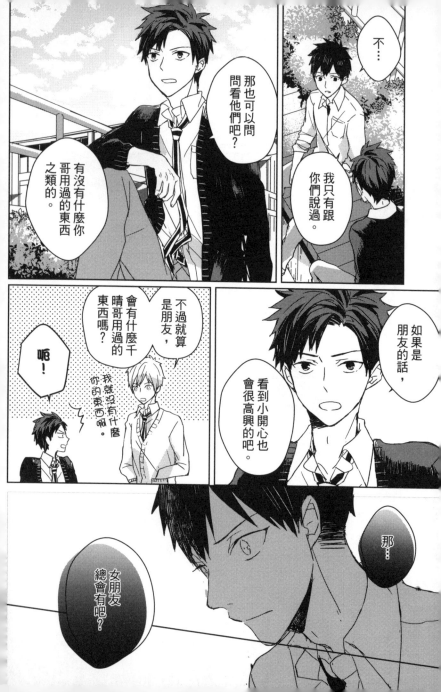

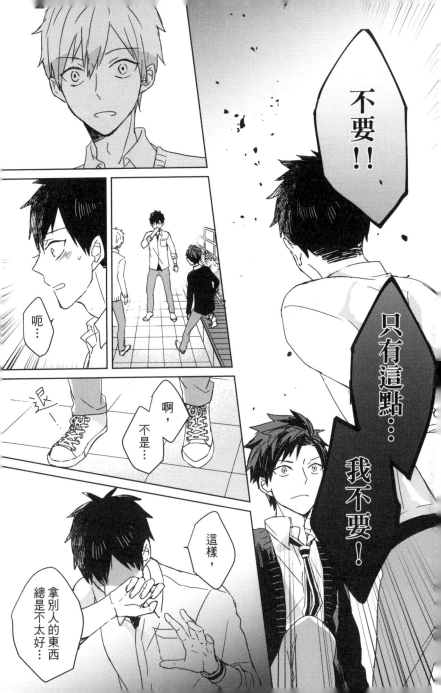

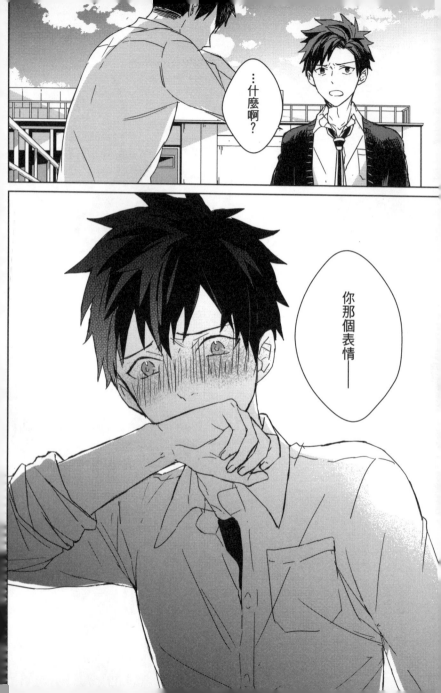

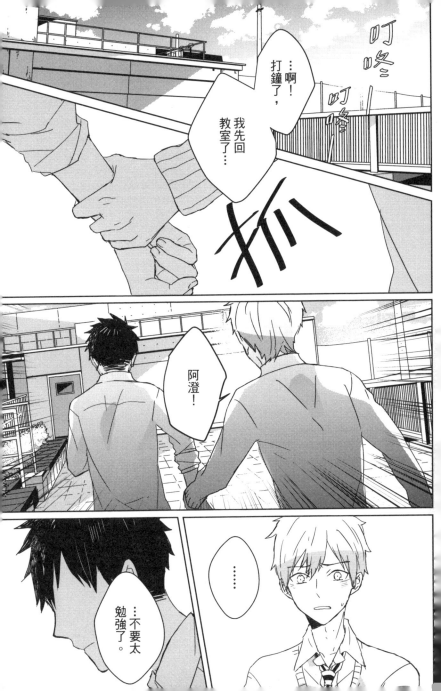

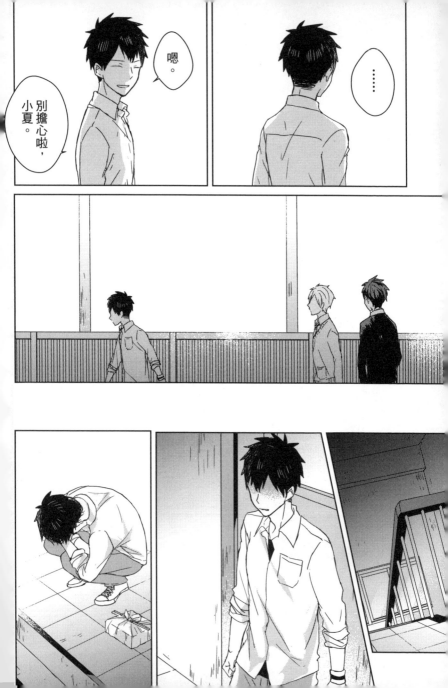

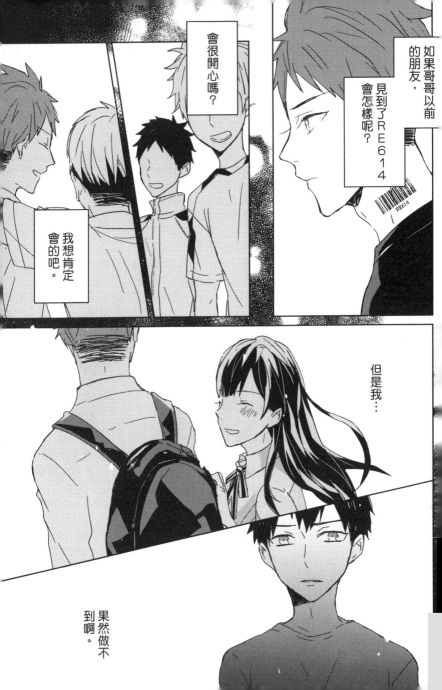

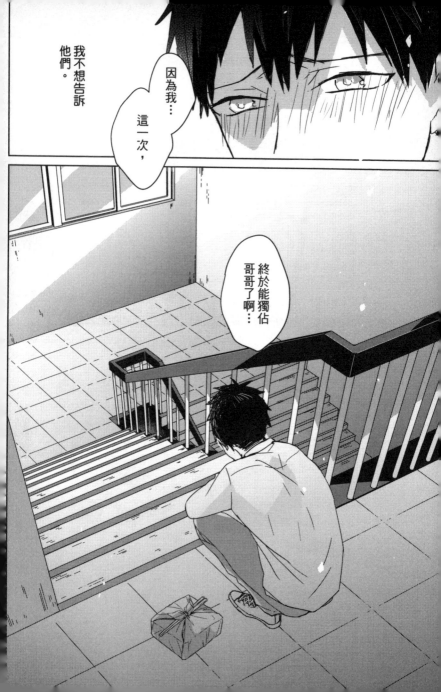

THE MONSTER OF MEMORY

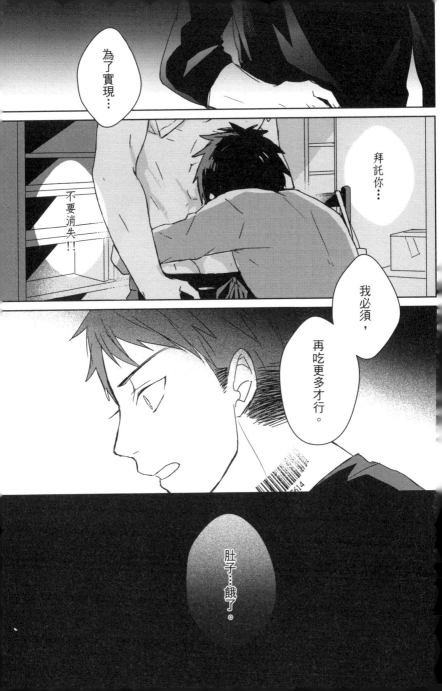

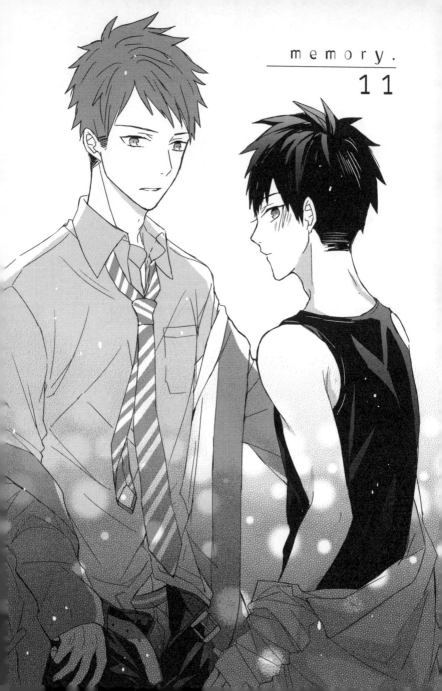

memory.
11

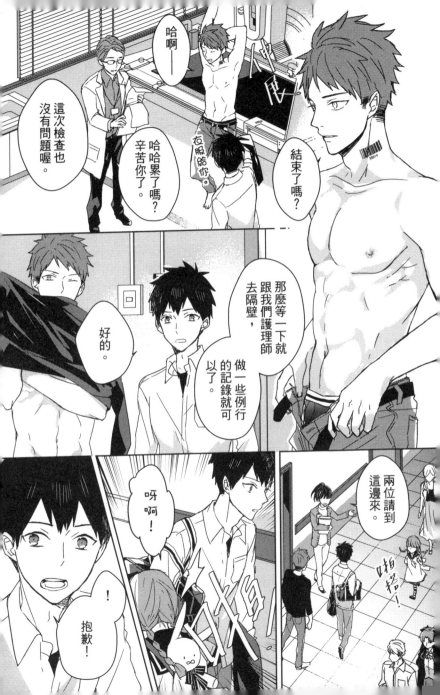

抱歉啊我們家孩子，總是這樣跌跌撞撞的。

不，是我沒注意到她的。

要小心跟在媽媽身邊好嗎？

對不…

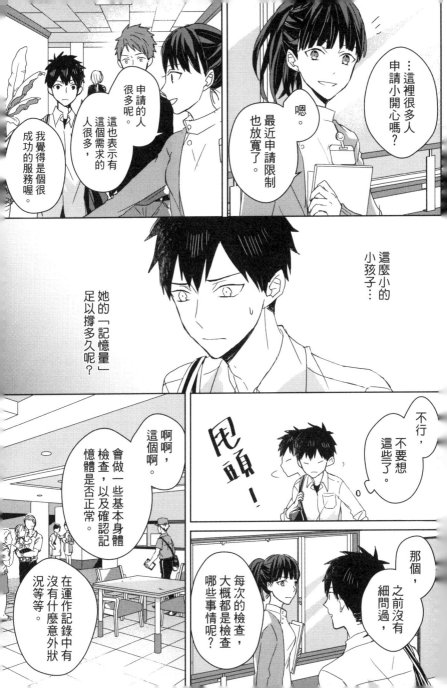

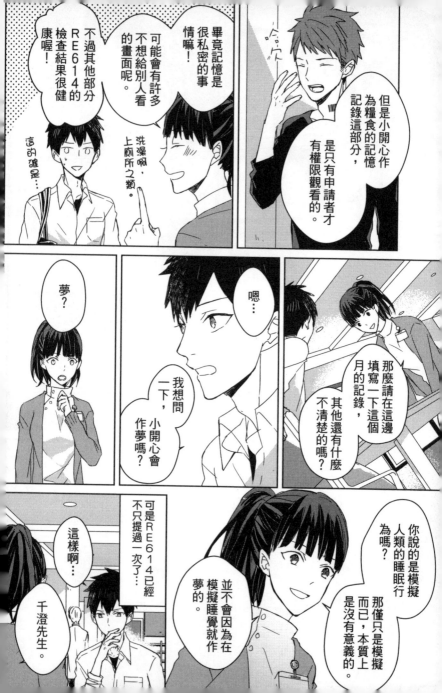

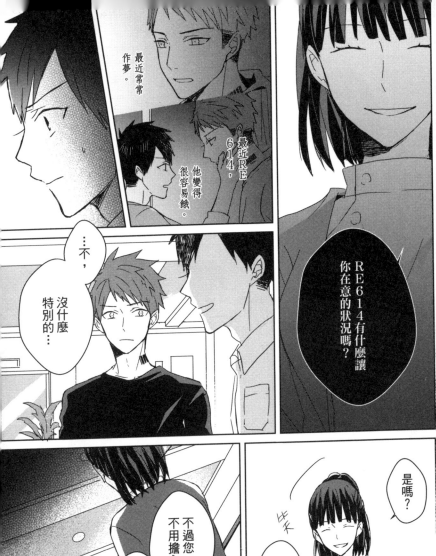

最近常常作夢。

最近RE614。

他變得很容易餓。

RE614有什麼讓你在意的狀況嗎？

…不，沒什麼特別的…

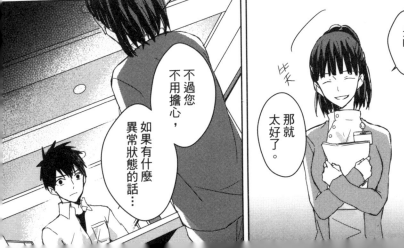

是嗎？

那就太好了。

不過您不用擔心，如果有什麼異常狀態的話…

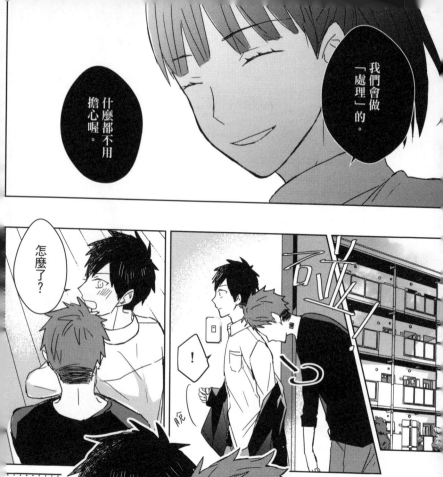

覺得… 怎麼樣？

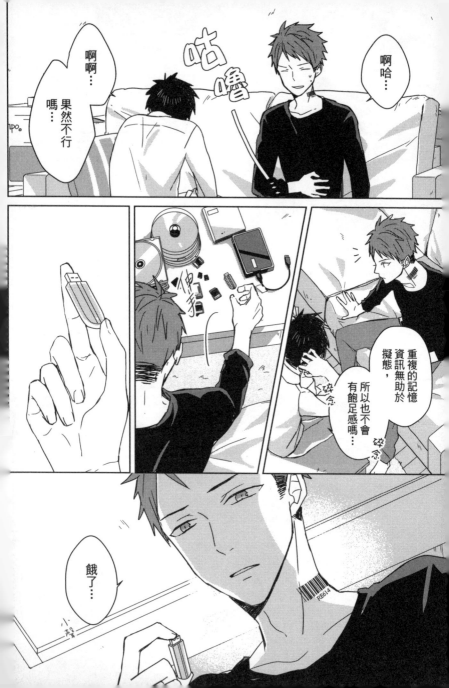

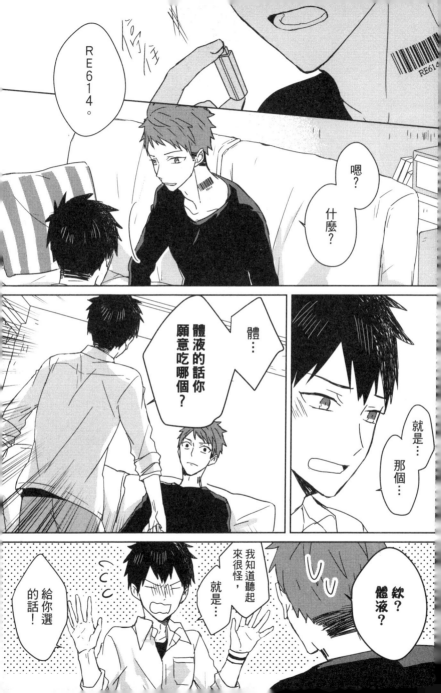

認真想了下…

你的嗎?

是說

體液。

…嗯。

如果是千澄先生的話,

就算是尿我也喝得下去喔?

那才沒有記憶含量吧!

不要喝啦!

不會讓你喝的!

不會!

那麼…

比較簡單的…

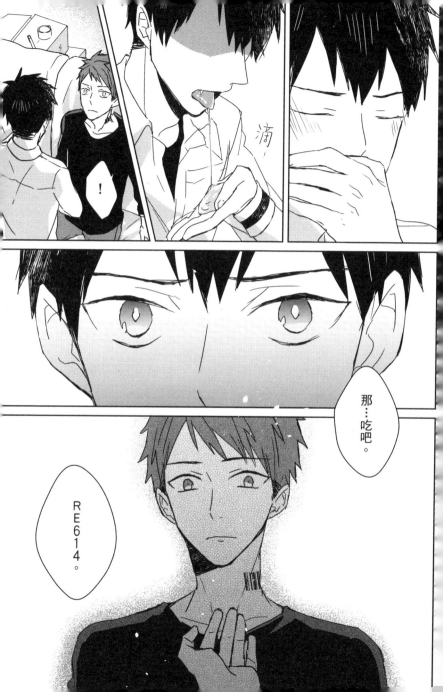

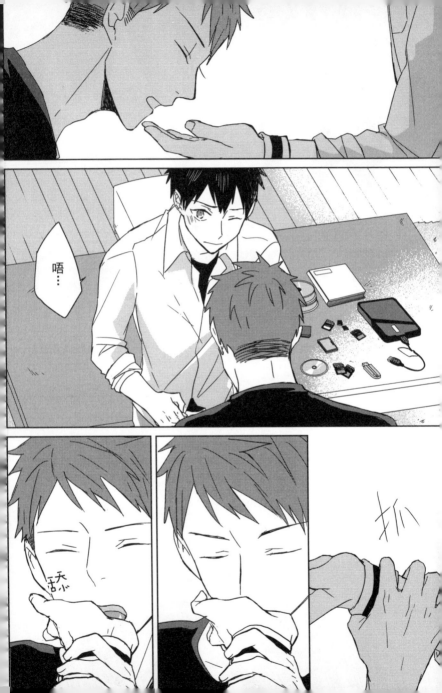

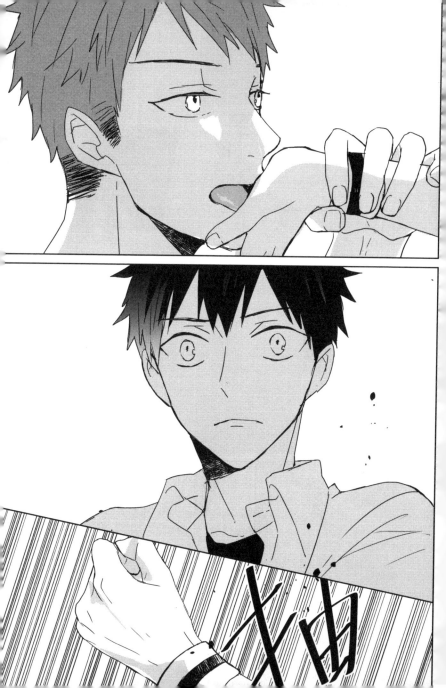

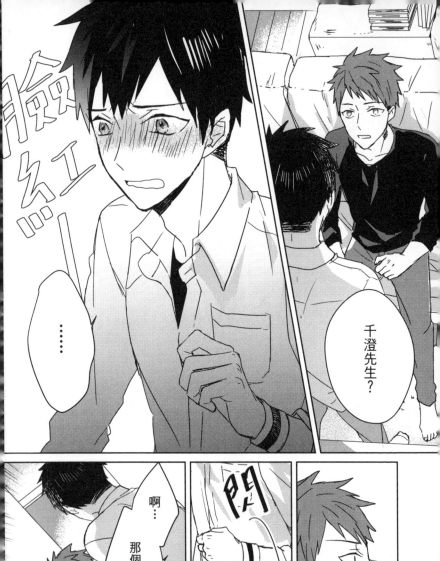

臉 紅

⋯⋯

千澄先生？

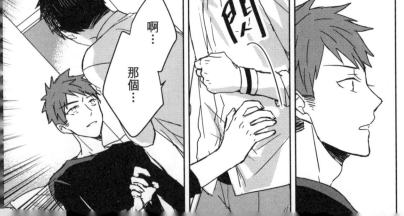

啊 ⋯ 那個⋯

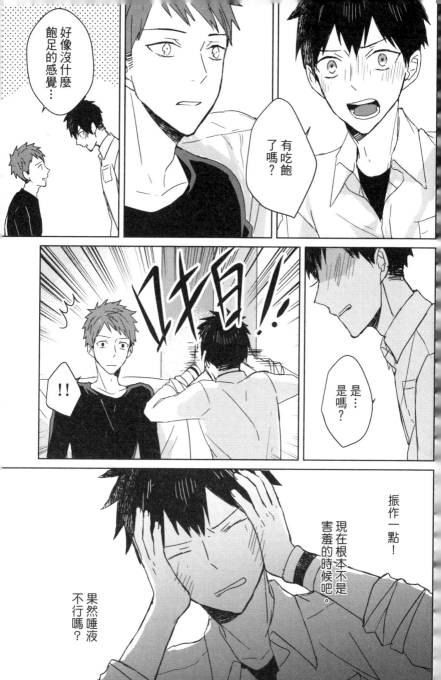

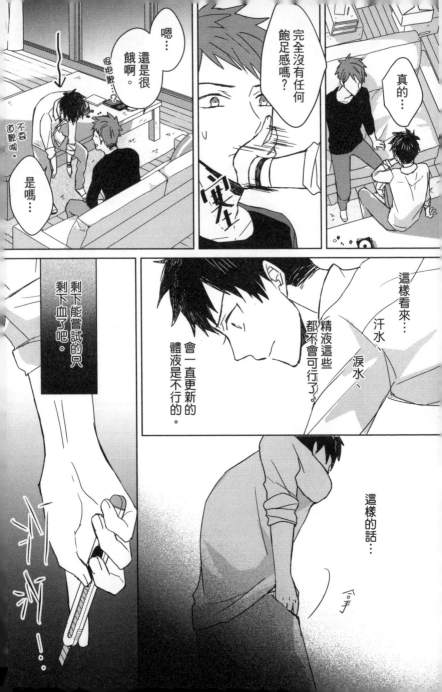

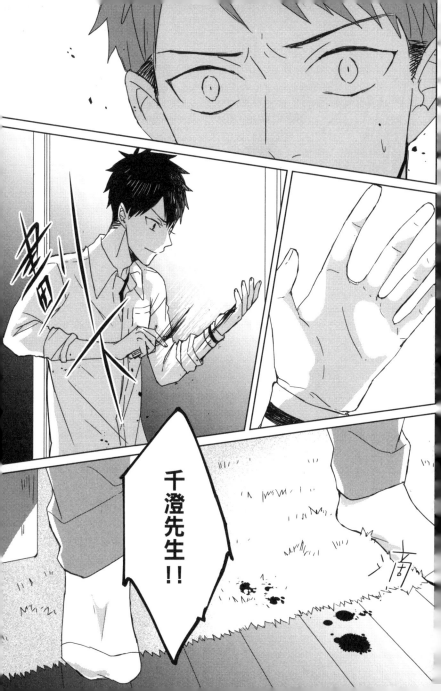

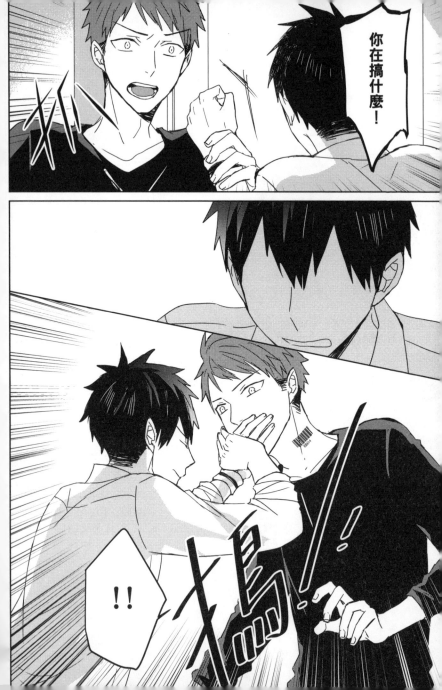

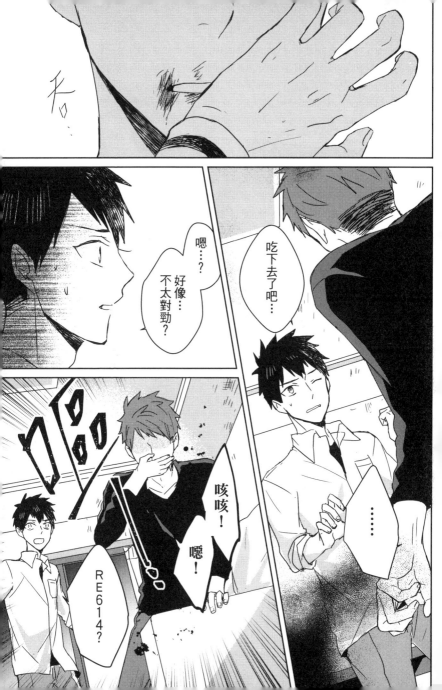

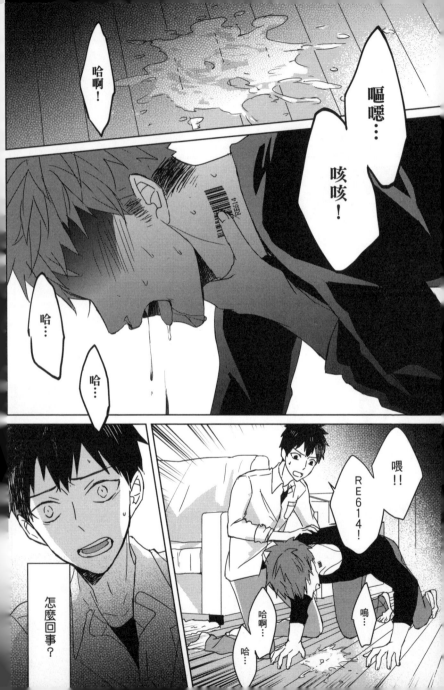

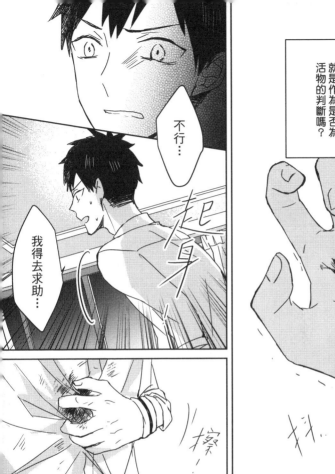
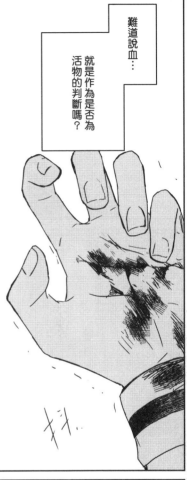

難道說血⋯⋯就是作為是否為活物的判斷嗎？

不行⋯⋯

我得去求助⋯⋯

起身

擦

但是我又要⋯⋯

我們會做「處理」的。

如果有什麼異常狀態的話，

向誰求助才好？

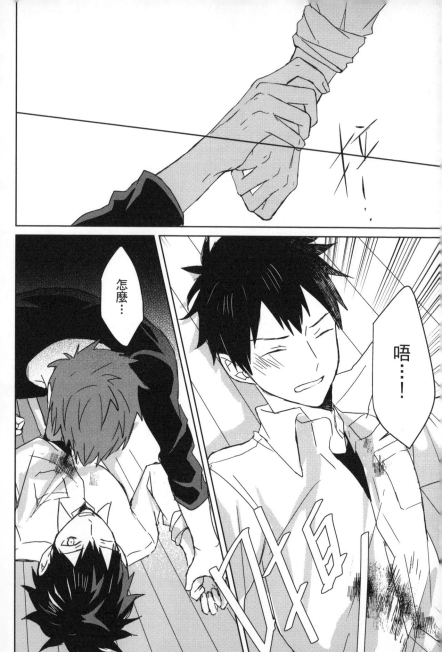

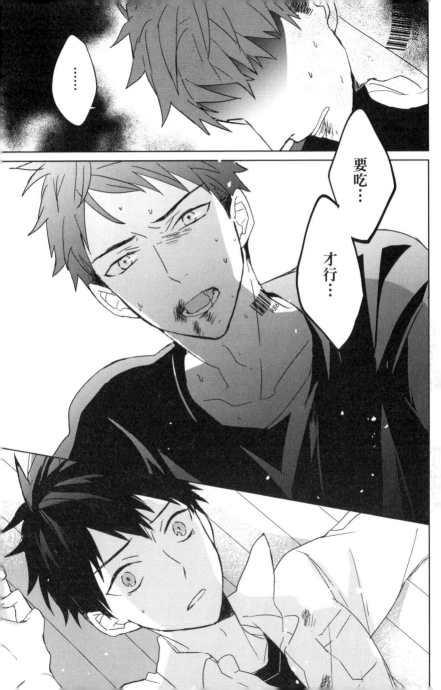

THE MONSTER OF MEMORY

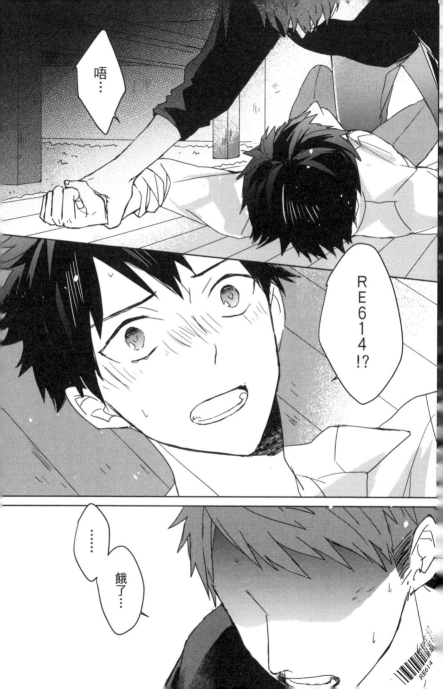

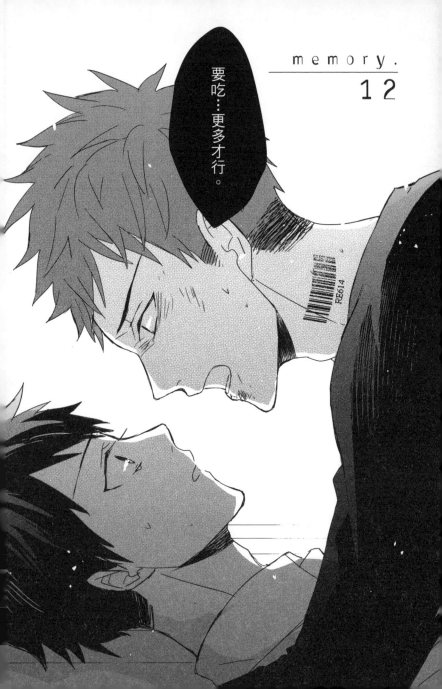

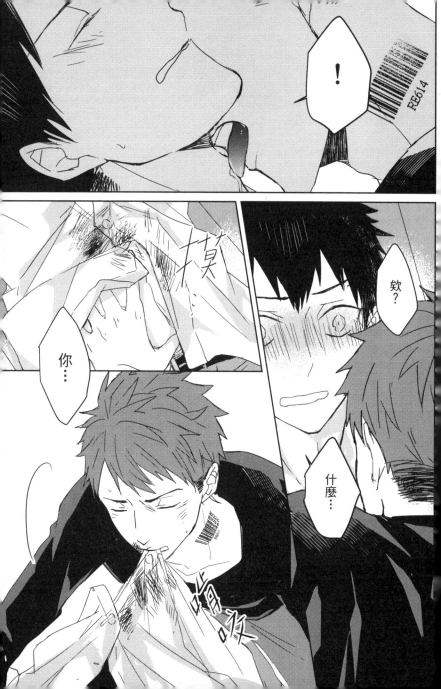

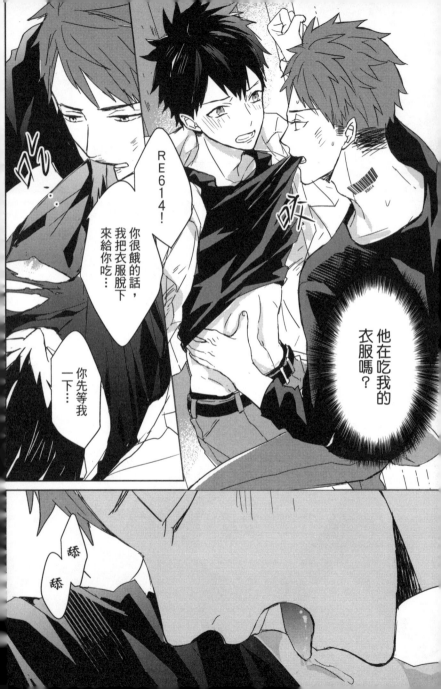

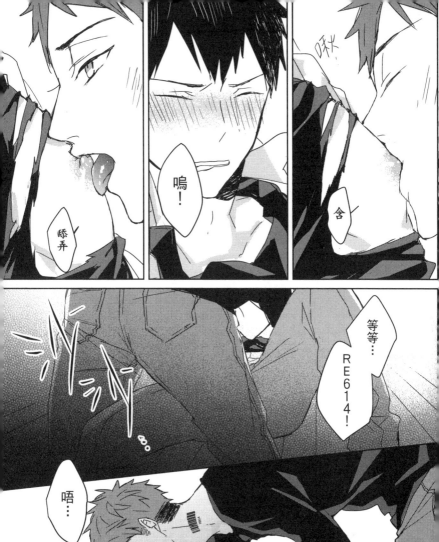
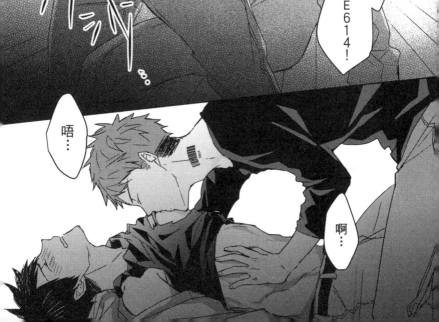

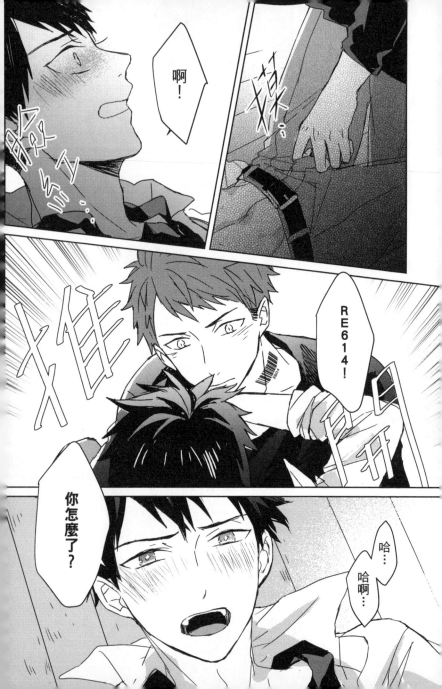

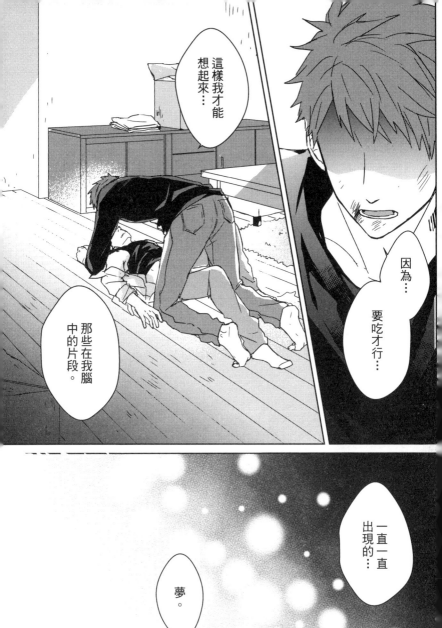

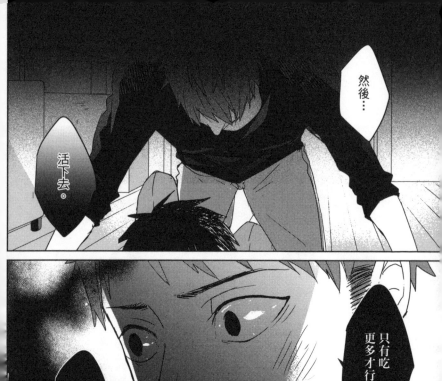
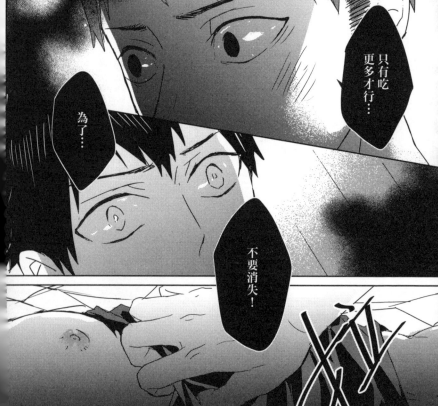

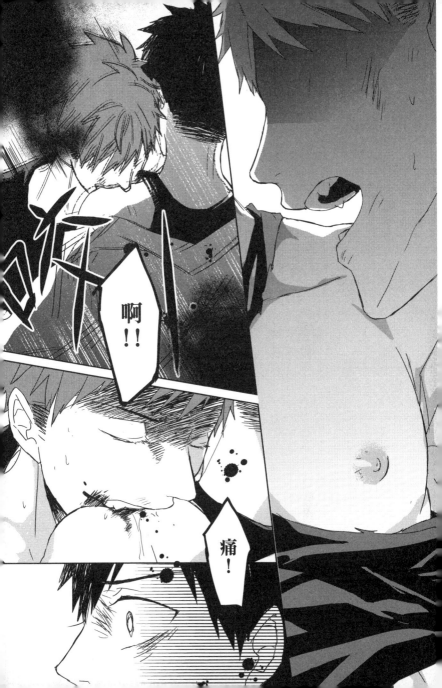

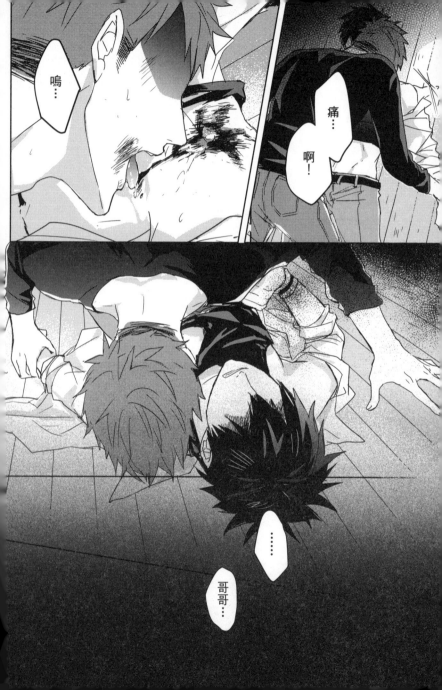

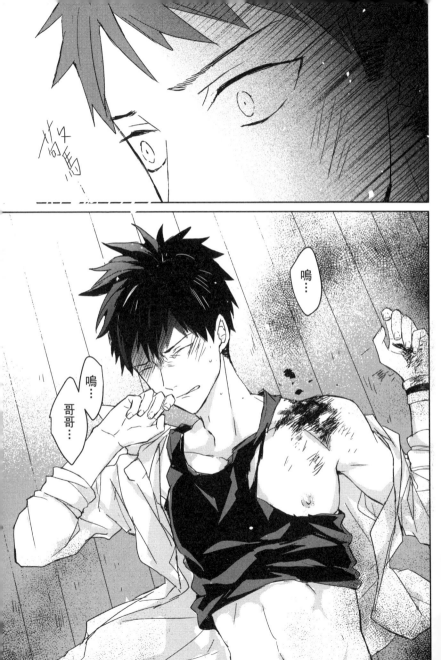

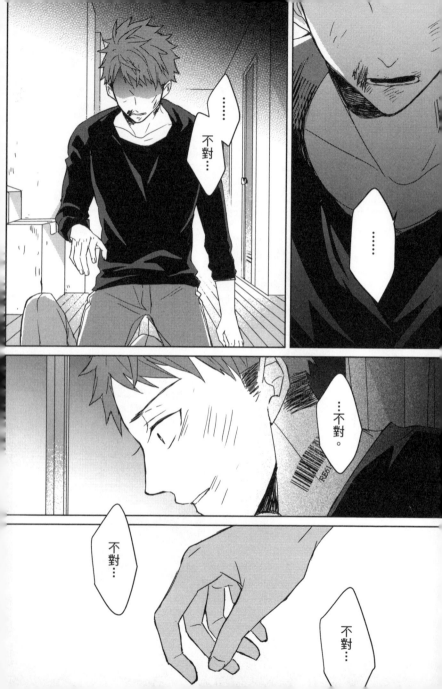

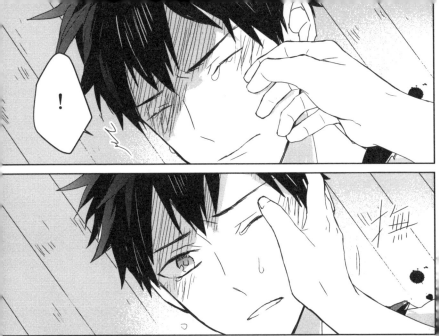
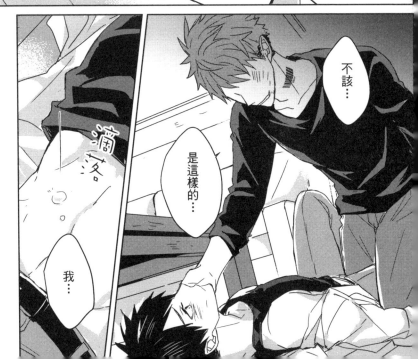

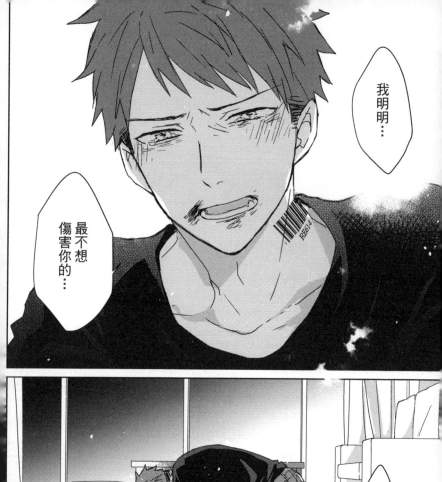
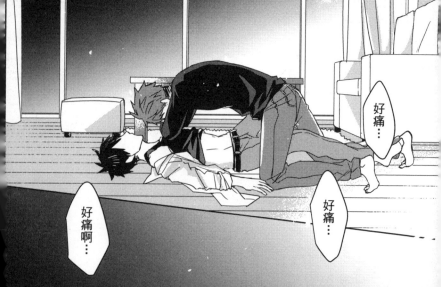

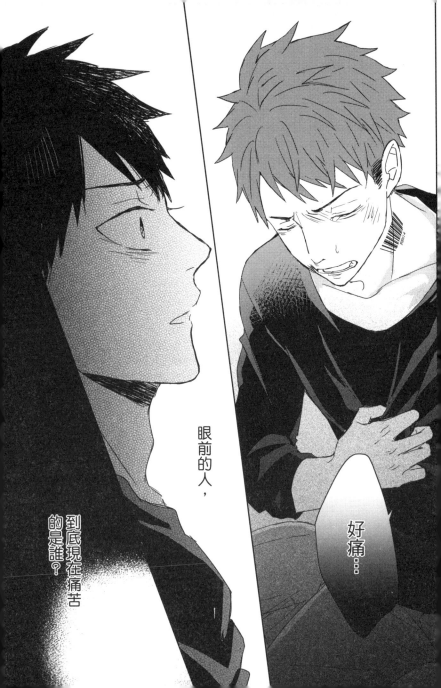

但是，

不管如何都不想看到你痛苦的樣子，

這我也是一樣的啊。

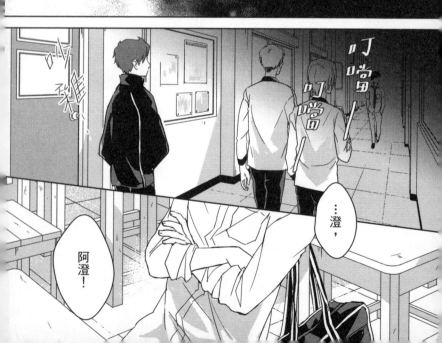

…澄，

阿澄！

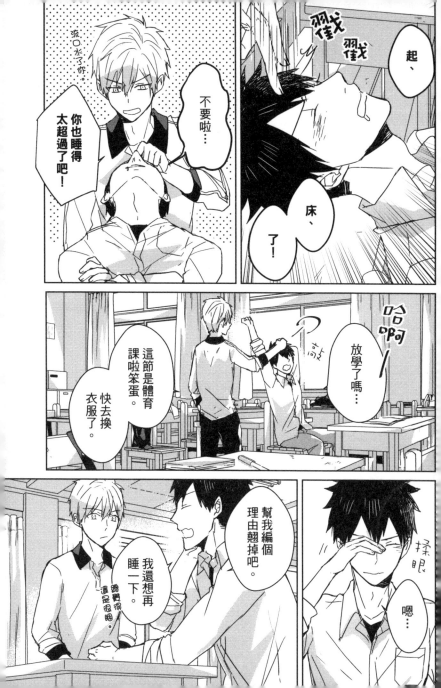

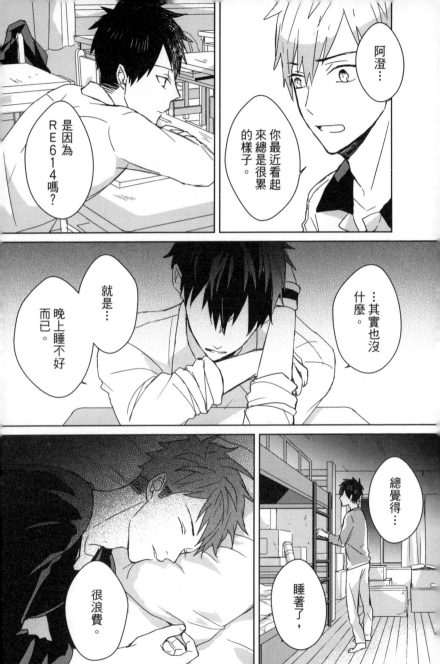

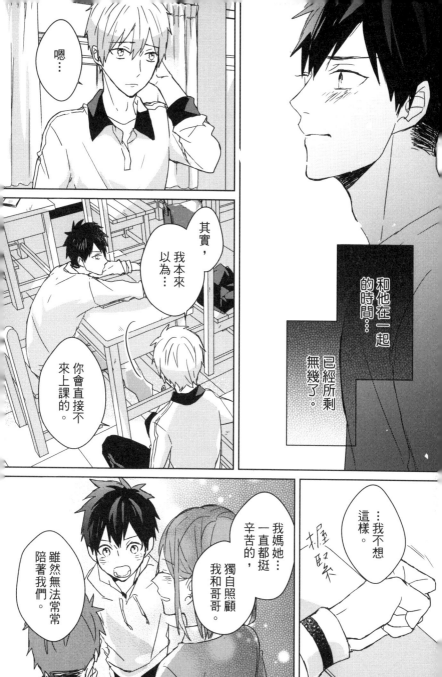

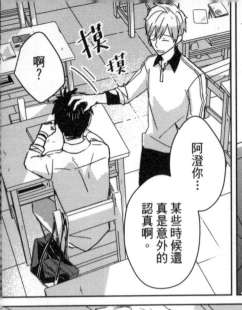

啊?

摸摸

阿澄你…

某些時候還真是意外的認真啊。

我不想讓我媽煩心。

不過,

你之前都沒說小開心的食物試的怎麼樣了?

所以才令人擔心啊。

不要摸我的頭啦!

搓搓

呃!

情況真的沒問題嗎?

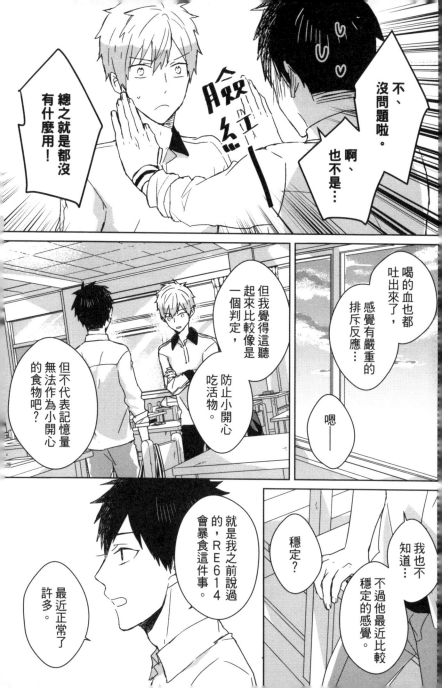

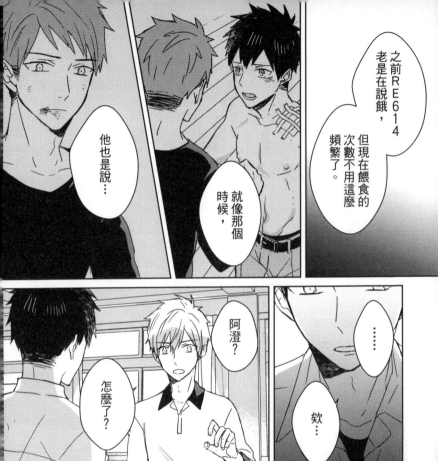

之前RE614老是在說餓，但現在餵食的次數不用這麼頻繁了。

他也是說…

就像那個時候，

阿澄？

怎麼了？

……

欸…

總覺得…

有點微妙的違和感…

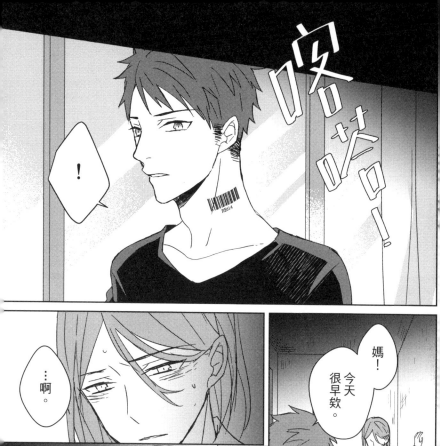

！

咚咚咚！

RS614

…啊。

媽！

今天很早欸。

你餓了嗎？

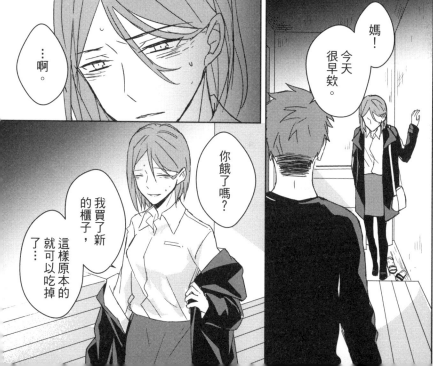

我買了新的櫃子，

這樣原本的就可以吃掉了…

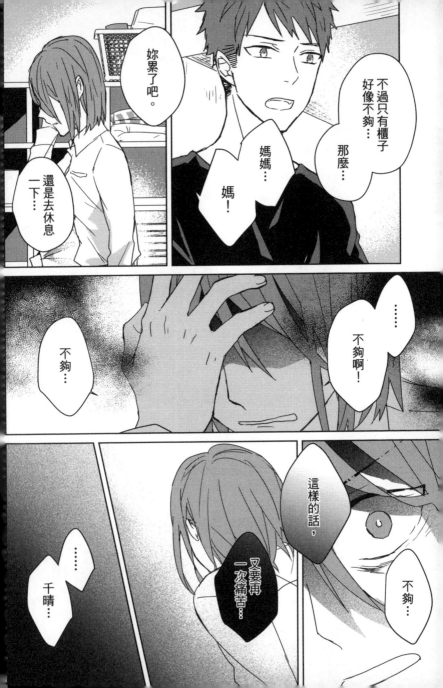

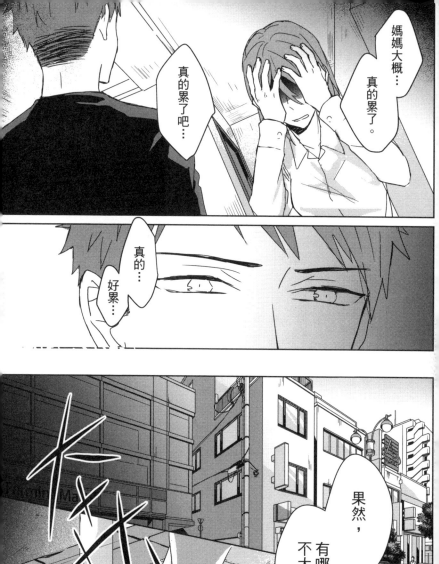

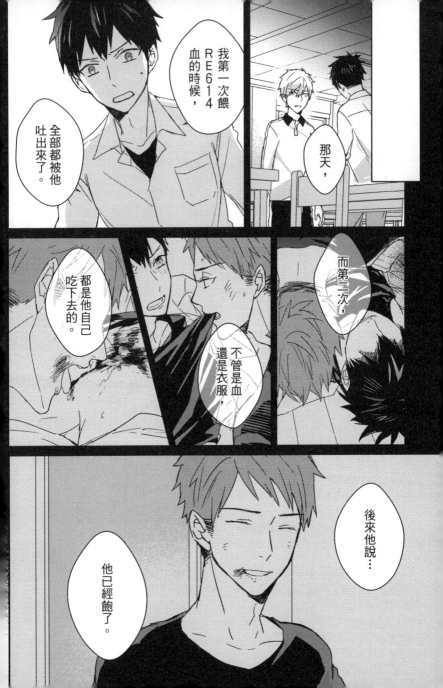

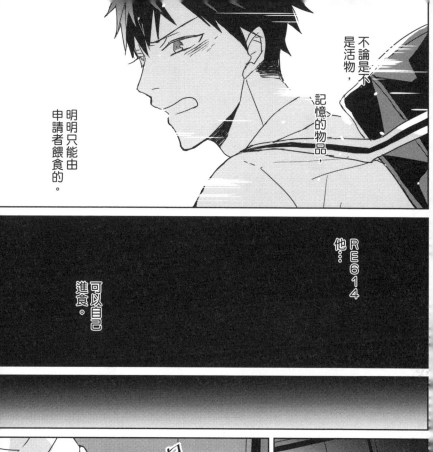

不論是不是活物，

記憶的物品，

明明只能由申請者餵食的。

他⋯

RE614

可以自己進食。

開

咔吹⋯

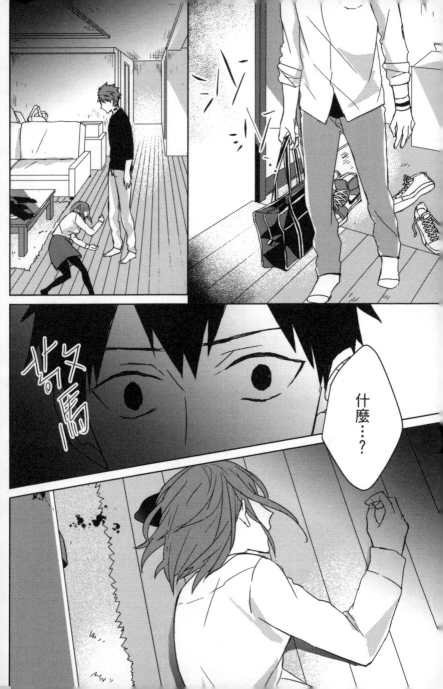

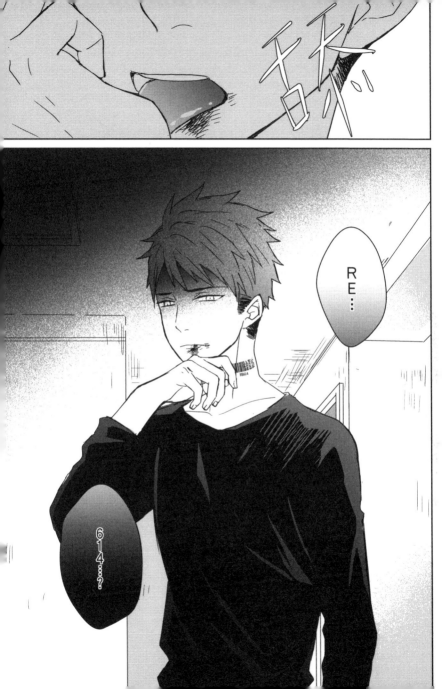

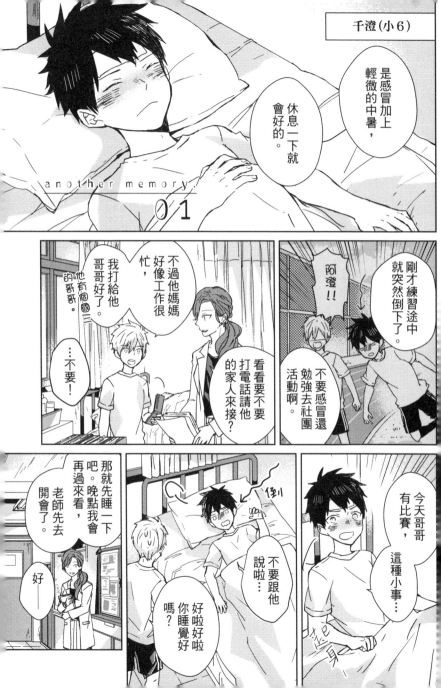

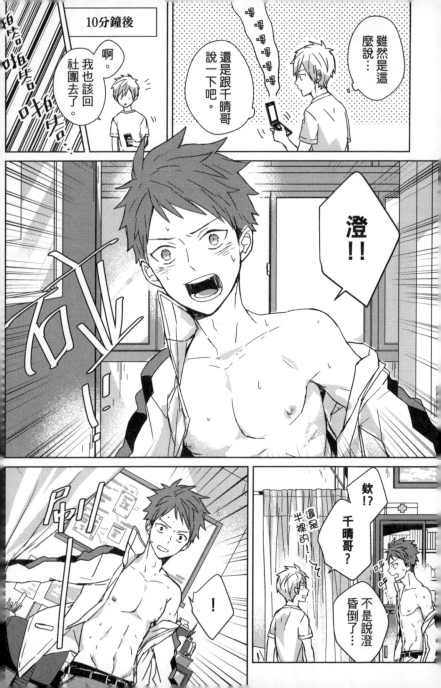

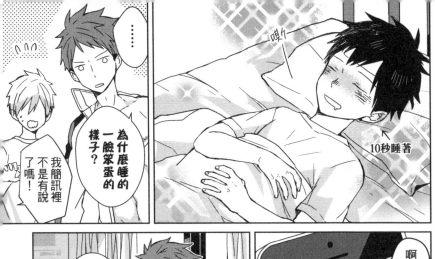

為什麼睡的一臉笨蛋的樣子？

我簡訊裡不是有說了嗎！

唄ㄥ

10秒睡著

不過千晴哥你怎麼穿這樣？

啊——這個啊…

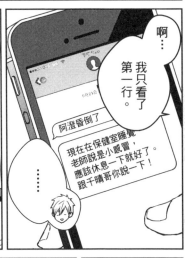

啊…我只看了第一行。

阿澄昏倒了

現在在保健室睡覺，老師說是小感冒，應該休息一下就好了。跟千晴哥你說一下！

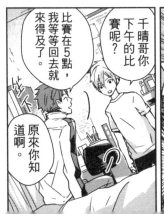

比賽在5點，我等等回去就來得及了。

千晴哥你下午的比賽呢？

原來你知道啊。

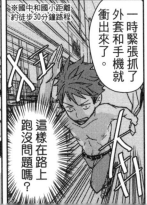

※國中和國小距離約徒步30分鐘路程

一時緊張抓了外套和手機就衝出來了。

這樣在路上跑沒問題嗎？

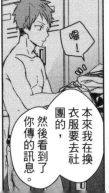

嗶！

本來我在換衣服要去社團的，然後看到你傳的訊息。

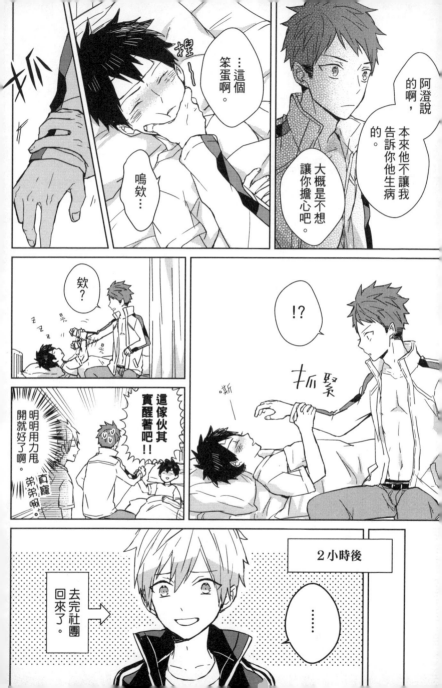

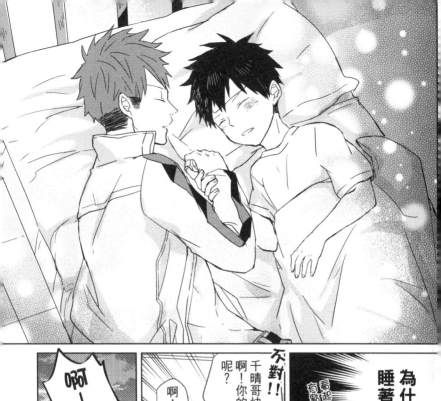

為什麼一起睡著了啊！

看起來好名的有點害羞...

不過好像想起了什麼...

不對！！

千晴哥快醒醒啊！你的比賽呢？

啊…？

下午5:10

哥哥為什麼感冒了啊？

最後遲到被教練狠狠地罵了一頓，然後感冒了。

睡了一覺神清氣爽。

？

……還不都是你！

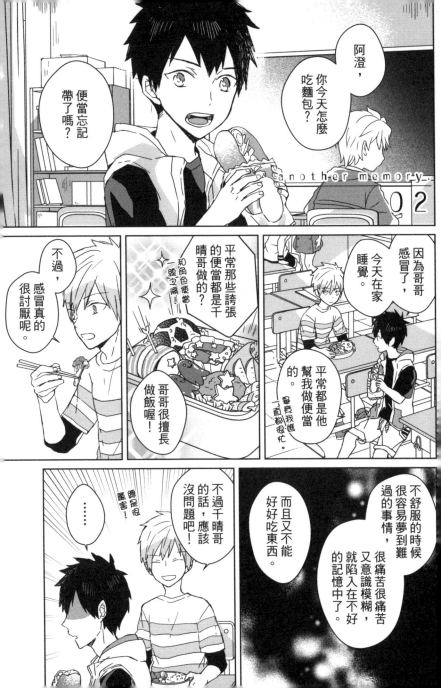

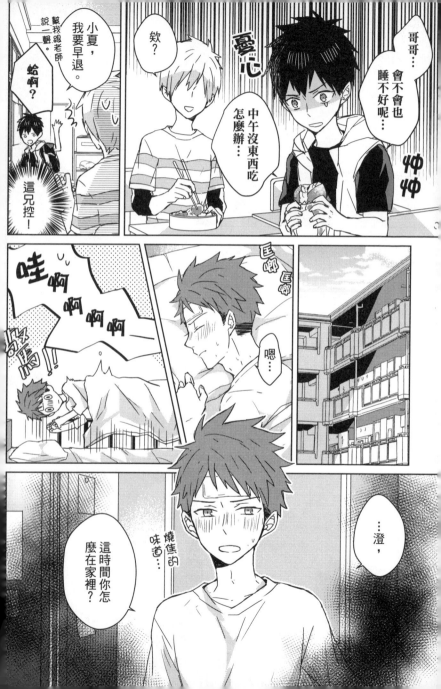

你想把廚房燒掉嗎?

啊⋯

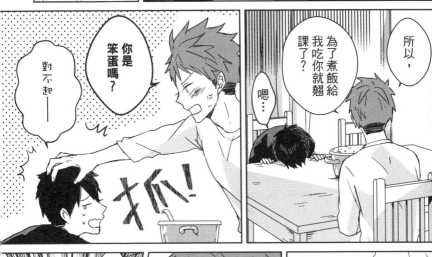

對不起——

你是笨蛋嗎?

所以,

為了煮飯給我吃你就翹課了?

嗯⋯

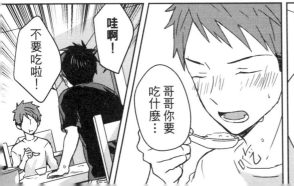

不要吃啦!

哇啊!

哥哥你要吃什麼⋯

避開燒焦的部分還是有些碎屑。

啊⋯

不然我去買吃的吧!

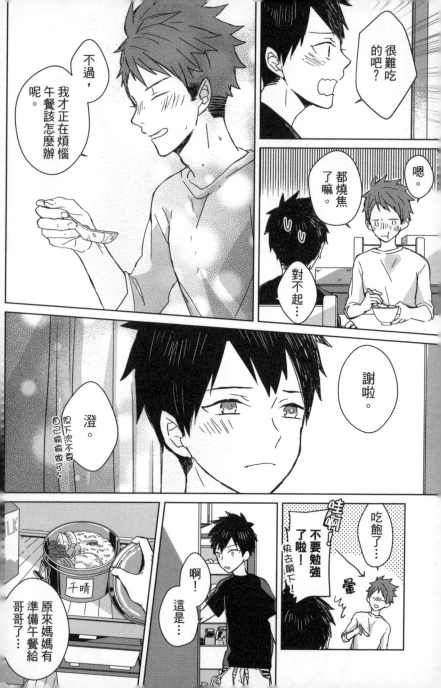

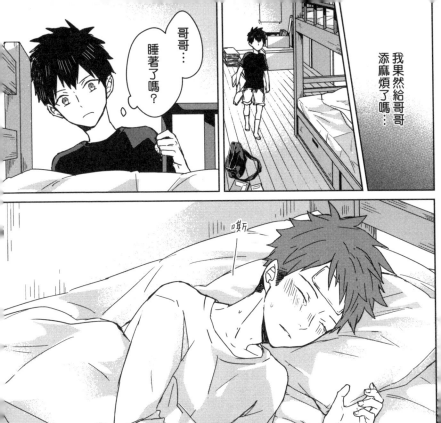

哥哥…
睡著了嗎?

我果然給哥哥添麻煩了嗎…

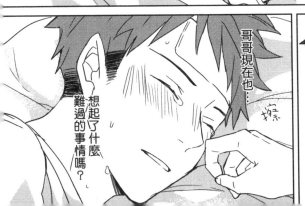

哥哥現在也…

想起了什麼難過的事情嗎?

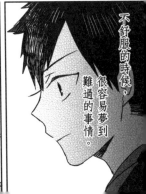

不舒服的時候,很容易夢到難過的事情。

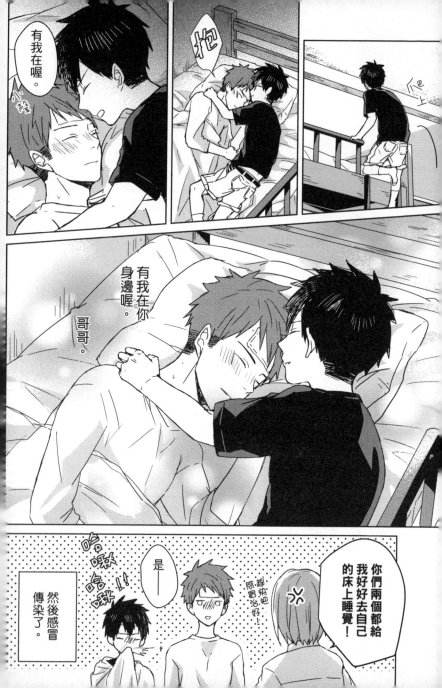

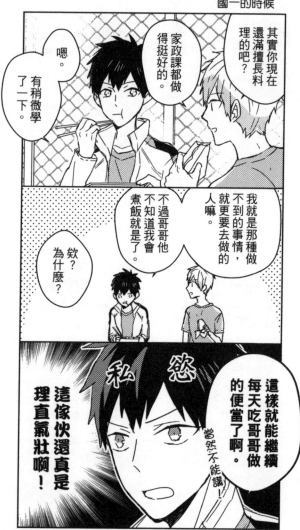

其實你現在還滿擅長料理的吧？

家政課都做得挺好的。

嗯。有稍微學了一下。

我就是那種做不到的事情，就更要去做的人嘛。

不過哥哥他不知道我會煮飯就是了。

欸？為什麼？

這樣就能繼續每天吃哥哥做的便當了啊。

當然不能講！

私慾

這傢伙還真是理直氣壯啊！

後記 ❀

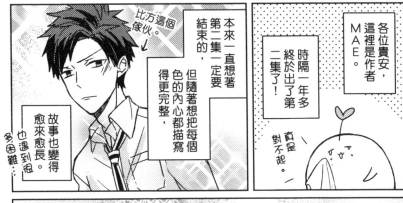

各位貴安，這裡是作者MAE。

時隔一年多終於出了第二集了！

真是對不起。

本來一直想著第二集一定要結束的，

但隨著想把每個色色的內心都描寫得更完整，

故事也變得愈來愈長。

比方這個傢伙。↓

也遇到很多困難…

然後也不得不深思，每個角色做出來的行為背後的意義。

初次見面。

請問你的興趣是？

這個問題我大概問了三、四百次了。

想著他在這樣的情況下會說什麼話、做什麼事，

每次寫對話都有種重新再和角色相親的感覺，

青編

比方在第11回。

責任編輯 小將

為什麼不直接口對口啊！用手餵口水也太迂迴了！

接吻啊！

笨蛋！

小將。

你真的覺得…

CH.11

↑ 原本造型和千澄太像了所以夾個髮夾

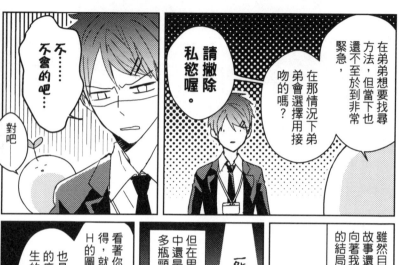

不會的吧…不…

對吧

請撤除私慾喔。

在弟弟想要尋找方法，但當下也還不至於到非常緊急，

在那情況下弟弟會選擇用接吻的嗎？

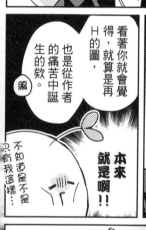

看著你就會覺得，就算是再H的圖，也是從作者的痛苦中誕生的欸。

不如道是不是只有我這樣…編

本來就是啊!!

但在思考過程中還是遇到很多瓶頸。

死。

好!這回哥哥的肉體很完美!

雖然目前來說，故事還是穩穩地向著我原本構想的結局前進，

管他的就走吧。

記憶旅遊團

這條路真的對嗎?

真的非常感謝!!

不過這樣一個在我的糾結中誕生的作品，

幸運地得到了第八屆金漫獎少女漫畫大賞。

BGM:獅子王
Circle of Life

第二集開始，

嘎嘰他媽

假圈圈

企鵝大

有三個助手友人在幫我進行背景的繪製。

大家會在有空的時候來幫我。

要給我周邊？你的週邊都沒有小夏吧？

那我不要。

下一集畫完後就來出小夏的番外吧！

請給他許個好人家。

尊重一下主角好嗎！

不知為何小夏在友人間意外的有人氣。

另外在第一集時，總有人問我的問題…

是…是啊！（心虛）

原來真的要走ＢＬ嗎！？

第二集會更有感的…啦！

看著第二集。

嗯……微妙？

請繼續看著兄弟倆掙扎下去吧！

我們下集見！

─SPECIAL THANKS─
特別感謝

• 看到這裡的各位！

• 出版社的大家

• 我的家人&友人們

• ＡＩ技術支援 滿滿

• 回編、曉曉編

• 美術 阿瀾↓

• 助手友人們

• 責任編輯 小將

表達敬意所以進化了(?)

記憶的怪物②

COMIC BY

MAE

【發行人】范萬楠
【發行所】東立出版社有限公司
【地　址】台北市承德路二段81號10樓
　　　　　TEL：(02)25587277　FAX：(02)25587296
【香港公司】東立出版社香港有限公司
【地　址】香港北角渣華道321號
　　　　　柯達大廈第二期1901室
　　　　　TEL：23862312　FAX：23618806

【劃撥專線】(02)25587277　分機0
【劃撥帳號】1085042-7
【戶　名】東立出版社有限公司

【責任編輯】游硯仁
【封面設計】江靜瀾
【美術編輯】陳心怡・黃曉薇
【印　刷】福霖印刷事業有限公司
【裝　訂】五將裝訂股份有限公司
【版　次】2018年1月26日第1版第1刷發行

ISBN　978-957-26-0277-5